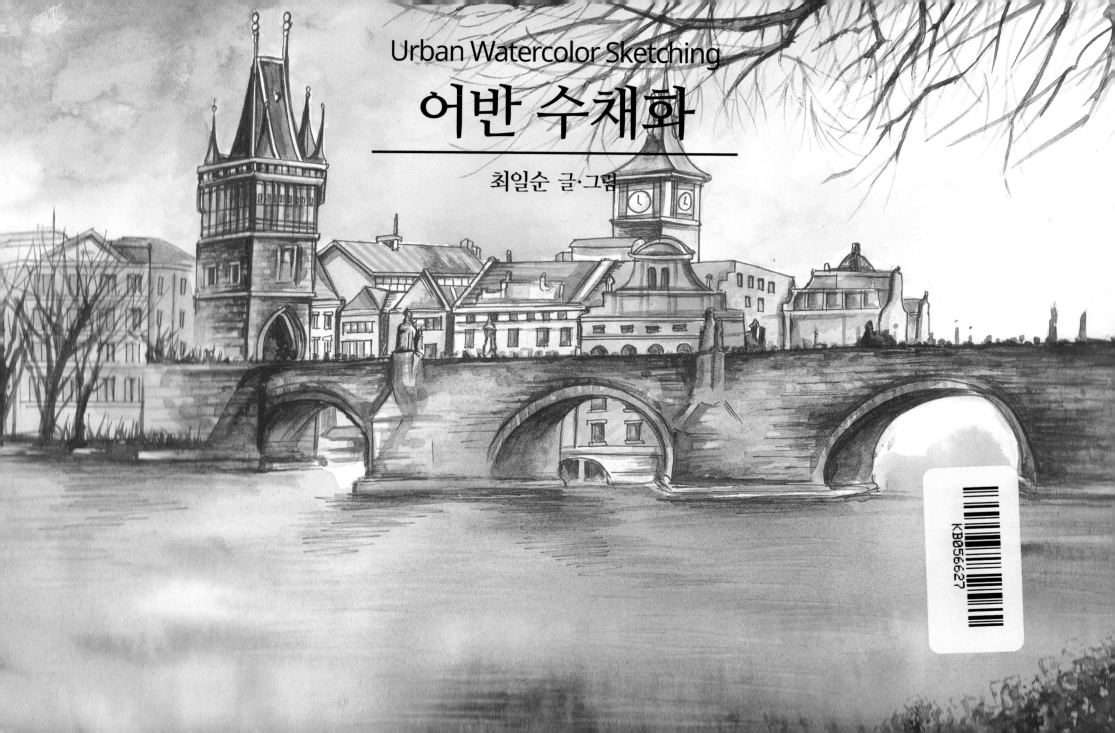

Urban Watercolor Sketching

어반 수채화

최일순 글·그림

• 일러두기 •

본 교재의 QR코드가 시스템 장애로 접속 불가 시 지식공유 홈페이지 자료실(www.ksharing.co.kr)
또는 네이버 지식공유 공식 카페 어반 수채화 자료실(cafe.naver.com/kksharing)에서 확인하시기
바랍니다.

어반 수채화 초급에서 고급 테크닉까지

발 행 일 | 초판 1쇄 2020년 10월 30일
저 　　자 | 최일순
발 행 인 | 김미영
발 행 처 | 지식공유
등록번호 | 제 2017-000107호
팩 　　스 | 0504-477-9791
메 　　일 | ksharing@naver.com
홈페이지 | www.ksharing.co.kr
공식카페 | cafe.naver.com/kksharing
주 　　소 | 서울시 마포구 만리재로 14 르네상스타워 2201

S t a f f
기획 · 진행 | 김미영, 구혜은　　**표지 디자인** | 주신애　　**편집 디자인** | 김서진　　**교정 교열** | 박민수

ISBN 979-11-969664-7-8(13650)

이 도서의 국립중앙도서관 출판예정도서목록(CIP)은 서지정보유통지원시스템 홈페이지(http://seoji.nl.go.kr)와
국가자료 공동목록시스템(http://www.nl.go.kr/kolisnet)에서 이용할 수 있습니다.(CIP 제어번호 : 2020036373)

Profile

글·그림 최일순

따스한 행복이 묻어나는 글과 그림으로 여운을 주는 최일순 작가는, 동화 작가와 미술 선생님으로 활동하고 있습니다.

그만의 따뜻한 시선으로 보는 세상을 담아 낸 작품들은 보는 이들로 하여금 잔잔한 감동을 줍니다. 기독공보사 신춘문예,

사이버 중랑 신춘문예, 마터나문학상, 동서커피문학상에 동화가 당선되어 등단했습니다.

지은 책으로는 『새벽의 4총사』, 『혜미의 다이어트 일기』가 있으며 『노란 주전자』는 인도네시아에 판권을 수출하기도 했습니다.

미술 교재인 『연필 스케치 : 초급에서 고급 테크닉까지』, 『어반 스케치 : 초급에서 고급 테크닉까지』,

『어반 수채화 : 초급에서 고급 테크닉까지』를 출간하였습니다.

동화작가 최일순의 꿈꾸는 다락방
http://blog.daum.net/adielsummertree
http://blog.naver.com/ad iel7
https://cafe.naver.com/adiel7pencilart
Instagram : childrens_book_author_art #최일순 동화작가

Prologue

행복한 그림은 아주 잘 그리지 않아도 지그시 보고 있으면 마음이 따뜻해지고 풍성한 감성으로 편안함과 쉼을 주는 것 같습니다.

가볍게 그린 스케치 위에 맑고 투명한 색을 살짝 채색만 해줘도 기분이 좋아지고 물감이 말라가며 지나온 얼룩이 그대로 보여도 왠지 시간과 공간 속에 우연히 얻은 추억과 자연의 미를 느끼게 해 주는 것 같습니다. 수채화가 주는 청초한 느낌이 좋아서 매력을 느끼게 된 순간부터 자꾸만 주변의 소재들을 탐색하게 되었습니다.

매일 보는 하늘도, 담 모퉁이에 외롭게 핀 민들레도, 길가의 붉은 장미꽃도, 익숙한 동네길과 교회당 언덕도, 복잡한 건물과 사람들도 멋진 그림 소재가 되었습니다.

어반 수채화는 이렇게 친근한 일상의 풍경과, 여행지, 추억 등을 소재로 삼았습니다. 어반 수채화 책 안에는 따뜻하고 순수한 감성 수채화 기법을 응용한 그림, 실루엣 그림, 어반 스케치와 수채화의 신비한 만남, 작품성 있는 세밀한 표현과 회화적인 고급 수채화 그림 등으로 구성해 보았습니다. 또한 어반 수채화에는 도구와 재료를 다루는 방법과 수채화 기법, 재료와 우연을 통해 얻어지는 재밌는 표현들을 담았습니다.

그림으로 여행하는 어반 수채화 여정에 많은 추억들이 남았으면 좋겠습니다. 아주 오랫동안 행복한 어반 수채화 책으로 많은 분들의 마음속에 자리매김 되길 희망해 봅니다.

오랜시간 동안 책을 집필하면서 늘 격려해 주고 아낌없는 조언과 사랑과 애정으로 응원해 준 가족과 부모님에게 감사의 마음을 진심으로 전합니다. 어반 수채화가 주는 평안함과 따스한 시간들이 멀리멀리 많은 분들에게 전해지길 소망합니다.

최일순 드림

Contents

도구와 재료 영상

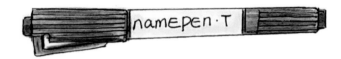

트윈 검정 유성 네임펜
굵은 촉과 얇은 촉이 양쪽으로 있어 각 그림의 특성에
맞게 사용하면 편리하다.

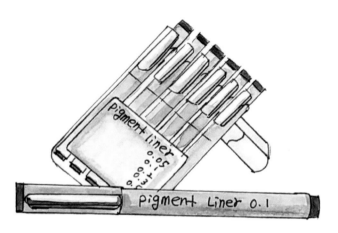

스테들러 피그먼트 라이너 셋트
(0.05 0.1 0.2 0.3 0.5 0.8)
디자인용과 어반 스케치용으로 적합하며, 쉽게 지워지지
않고 선이 깔끔하게 나온다. 펜의 굵기가 다양해서 그림에
알맞게 사용하면 편리하다.

중성펜 또는 젤러펜(0.25, 0.28)
유성펜과 수성펜 중간 형태의 펜으로 미세한 구멍을 통해 잉크가 나온다.
분비물이 거의 없어 부드럽게 표현된다.
중성펜은 종류가 많은데, 펜촉이 뾰족하게 모아져 있는 것이 세부적인
명암과 톤을 넣어줄 때 적합하다.

흰색 펜
그림에 극적인 효과를 주기 위해 사용하며 잘못 그린 선을 덮을 때
사용하면 편리하다.

연필 2B
미술용 연필 2B는 스케치, 드로잉할 때 사용한다.
가벼운 명암을 내면서 스케치할 때 적합하다.

떡지우개
스케치를 부드럽게 지울 수 있다. 그림을 효과적으로
표현할 때도 많이 사용한다.

스케치북
겉장에 종이 무게(200~220g)가 표기되어 있는 것이
그림 그리기에 좋다. 이외에도 켄트지, 파브리아노,
캔손지, 아르쉬 등이 있다.

문구용 칼
연필을 잘 깎을 수 있는 문구용 칼이 사용하기에 좋다.

자(15cm~30cm)
구도가 잘 맞았는지 확인해 볼 때, 복잡하고 섬세한 건축물
등을 정확하게 그리거나 맞춰볼 때 등 여러 용도로 사용된다.

연필깎이
연필을 길게 깎기 어려울 때 사용한다. 연필심이 길고
뾰족하게 깎이는 연필깎이를 사용하는 것이 좋다.

빗자루
지우개 가루를 털 때 사용하면 편리하다.

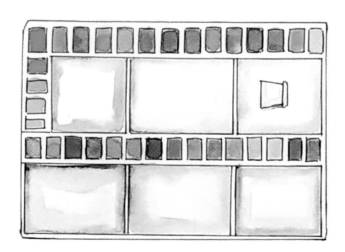

사각 물통

칸이 나누어져 있는 것이 물 사용을 구별할 수 있다.
붓을 세울 수 있는 구멍과 바닥 부분에 빨래판이 있으면 붓을
세척하기가 쉽다. 그 외 접히는 접물통, 다용도 둥근 물통 등이
있다.

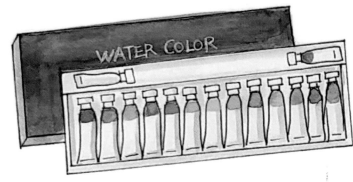

파레트

양철 파레트, 플라스틱 파레트, 방탄유리 재질로 만든 파레트 등의 다양한
파레트 종류가 있다. 편리하고 용도에 적합한 제품으로 선택한다. 갖고 있는
물감보다 넉넉한 파레트 칸을 갖고 있는 것이 사용에 편리하다.(20칸 이상)

파레트에 물감 짜는 순서

같은 계열의 색으로 그림과 같이 나란히 짜주면 사용하기 편리하다. 파레트
칸 안에는 물감을 가득 채워주는 것이 좋다. 마른 물감은 어떤 색인지
구분하기 어려운 경우가 있다. 알아보기 쉽게 물감색을 파레트 바닥에
네임펜으로 써 주면 다 사용한 물감을 보충할 때 편리하다.
물감을 다 짠 파레트는 그늘에 펼쳐놓고 3일~5일 정도 말려준다.

수채화 물감

아라비아 고무 원료를 섞어 만든 수채화 물감은 물에 잘 풀어지고 그림을
그리면 빠른 시간 안에 잘 마르게 하는 특성이 있다.(20색 이상)

수채화 물감 종류

일반용, 전문가용, 고체 물감 등과 국내산과 수입산 물감 등 많은 종류의
수채화 물감 등이 있다. 국내산으로는 신한, 몽마르아트, 솔거, 미젤로 미션,
쉴드, 알파, 티티 등과 수입산으로는 홀베인, 윈저엔뉴튼, 다니엘 스미스,
시넬리에 등이 있다.
수채화 물감은 일반용보다 전문가용이 발색과 투명성, 선명도가 뛰어나다.

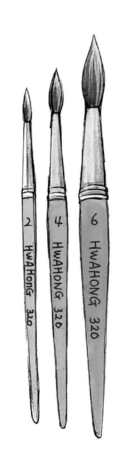

화홍 320
2호, 4호, 6호 (둥근 수채화 붓)
인조모의 세필용 붓으로 전체적으로
사용하기 좋다.
0호에서 6호까지 구성되어 있다.

화홍 500R
2호 (수채화 붓)
최고급 다람쥐털의 담수력과 부드러운
촉감으로 그림을 고급스럽게 표현한다.
0호에서 7호까지 구성되어 있다.

화홍 333
2호 (세필 붓)
나뭇가지, 풀 등의 섬세한 표현과
터치감이 부드럽다.
1호에서 3호까지 구성되어 있다.

화홍 972
2호, 3호, 5호 (사선 붓)
붓끝이 사선 모양으로 잘 모아지며 산과
면 표현에 편리하다. 인조모로 탄력이
좋다.
1호에서 8호까지 구성되어 있다.

아크릴판(화이트 또는 투명)
수채화 그림을 그릴 때, 종이를 아크릴판에 놓고 종이
테이프로 네 면을 붙여서 사용할 때 편리하다.
책받침, 두꺼운 비닐판으로 대체 가능하다,

붓 집(붓 케이스)
붓을 보관하기 편리하다.
대, 소 두가지가 있다. 세워서 고정할 수 있다. 수채화,
유화, 아크릴 붓 등 보관이 편리하다.

포스터 칼라(흰색)
수채화 그림을 효과적으로
표현할 때 사용한다.

나이프
포스터 칼라를 사용할
때 편리하고 가볍다.

워터브러쉬 영상

마스킹 테이프
종이 재질로 접착력이 좋으면서 자국이
깔끔하게 떨어지는 테이프가 사용하기 좋다.

키친타올
붓의 수채화 물감 양을 조절할
때 사용한다. 두·세 겹으로
포개서 사용한다.

헤어 드라이기
수채화 물감을 빨리 건조시킬 때 사용하면
편리하다.

티슈
수채화 그림을 표현할 때 손쉽게 사용된다.
부드러운 티슈가 흡수력이 좋다.

워터브러쉬(물붓)
가운데 부분을 돌리면 분리가 되고 물을 채울 수 있다.
붓을 세워서 몸통을 살짝 눌러주면 물방울이 나온다.
물감을 묻혀 양을 조절하여 사용하면 편리하다.
복잡한 도구 대신 야외 스케치나 간편 도구로 사용하면 편리하다.
스케치북, 물감 짠 파레트, 워터브러쉬 등을 준비해서 그림을 그려도 좋다.

수채화 물감 기본색

발색표를 만들어 수채화 채색할 때 참고하며 사용한다. 물감 종류에 따라 발색과 투명도가 다를 수 있다. (사용물감:신한SWC)

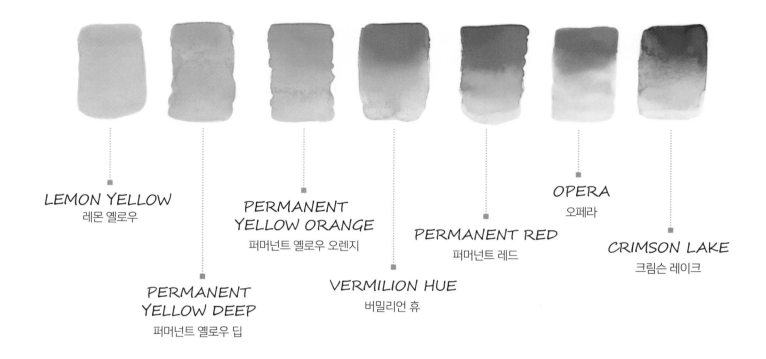

LEMON YELLOW
레몬 옐로우

PERMANENT
YELLOW DEEP
퍼머넌트 옐로우 딥

PERMANENT
YELLOW ORANGE
퍼머넌트 옐로우 오렌지

VERMILION HUE
버밀리언 휴

PERMANENT RED
퍼머넌트 레드

OPERA
오페라

CRIMSON LAKE
크림슨 레이크

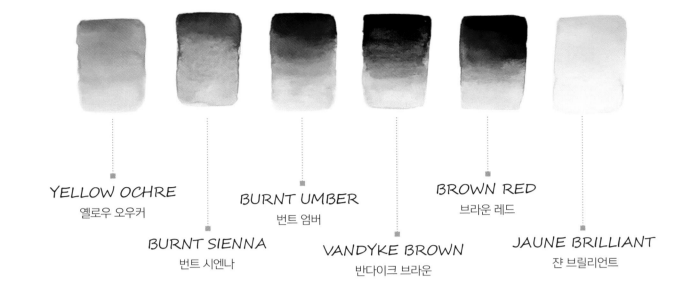

YELLOW OCHRE
옐로우 오우커

BURNT SIENNA
번트 시엔나

BURNT UMBER
번트 엄버

VANDYKE BROWN
반다이크 브라운

BROWN RED
브라운 레드

JAUNE BRILLIANT
쟌 브릴리언트

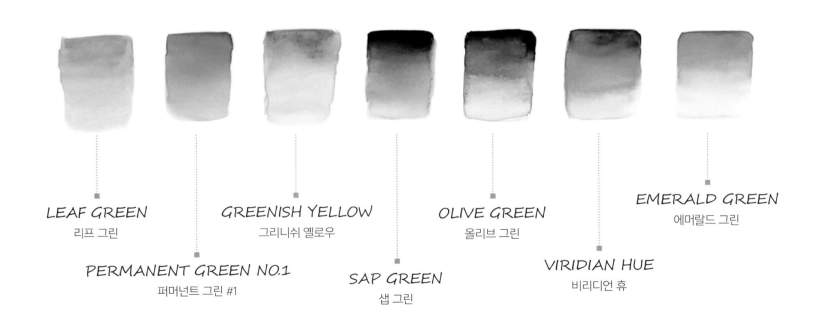

LEAF GREEN
리프 그린

PERMANENT GREEN NO.1
퍼머넌트 그린 #1

GREENISH YELLOW
그리니쉬 옐로우

SAP GREEN
샙 그린

OLIVE GREEN
올리브 그린

VIRIDIAN HUE
비리디언 휴

EMERALD GREEN
에머랄드 그린

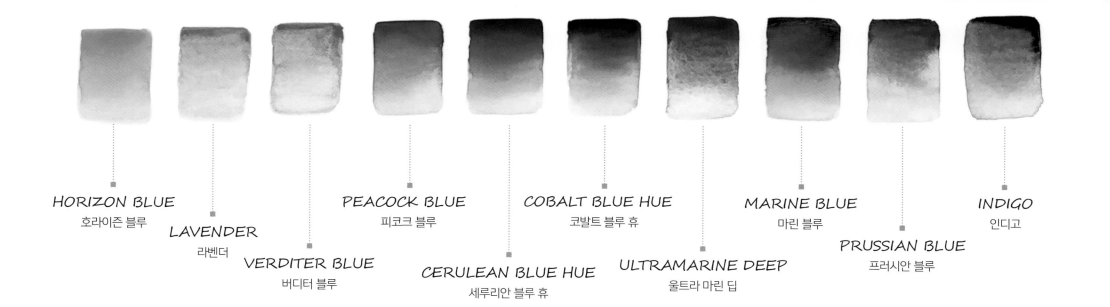

HORIZON BLUE
호라이즌 블루

LAVENDER
라벤더

VERDITER BLUE
버디터 블루

PEACOCK BLUE
피코크 블루

CERULEAN BLUE HUE
세루리안 블루 휴

COBALT BLUE HUE
코발트 블루 휴

ULTRAMARINE DEEP
울트라 마린 딥

MARINE BLUE
마린 블루

PRUSSIAN BLUE
프러시안 블루

INDIGO
인디고

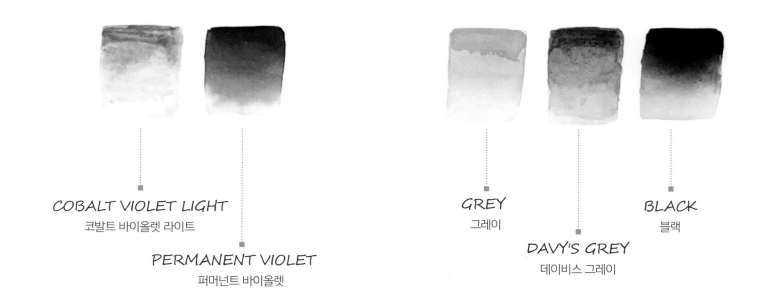

COBALT VIOLET LIGHT
코발트 바이올렛 라이트

PERMANENT VIOLET
퍼머넌트 바이올렛

GREY
그레이

DAVY'S GREY
데이비스 그레이

BLACK
블랙

수채화 물감 혼합색

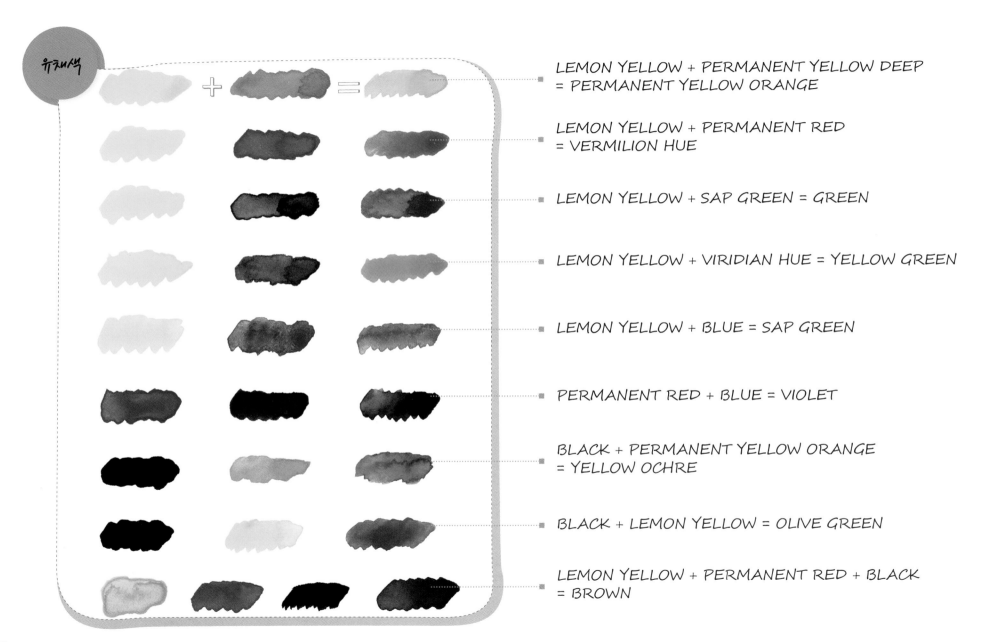

유채색

LEMON YELLOW + PERMANENT YELLOW DEEP
= PERMANENT YELLOW ORANGE

LEMON YELLOW + PERMANENT RED
= VERMILION HUE

LEMON YELLOW + SAP GREEN = GREEN

LEMON YELLOW + VIRIDIAN HUE = YELLOW GREEN

LEMON YELLOW + BLUE = SAP GREEN

PERMANENT RED + BLUE = VIOLET

BLACK + PERMANENT YELLOW ORANGE
= YELLOW OCHRE

BLACK + LEMON YELLOW = OLIVE GREEN

LEMON YELLOW + PERMANENT RED + BLACK
= BROWN

무채색

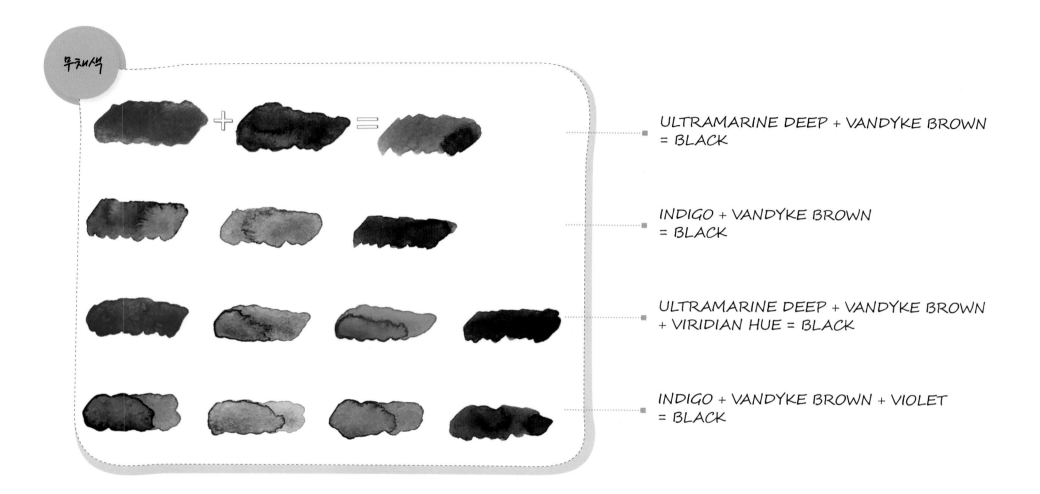

ULTRAMARINE DEEP + VANDYKE BROWN
= BLACK

INDIGO + VANDYKE BROWN
= BLACK

ULTRAMARINE DEEP + VANDYKE BROWN
+ VIRIDIAN HUE = BLACK

INDIGO + VANDYKE BROWN + VIOLET
= BLACK

수채화 종이 표면 질감

같은 수채화 물감의 양과 농도로 각각 다른 종이 위에 채색한다.
종이의 종류와 무게에 따라 발색되는 느낌과 번짐, 질감이 다르다.

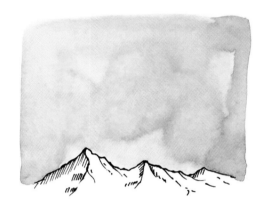

켄트지(Kent paper) 220g

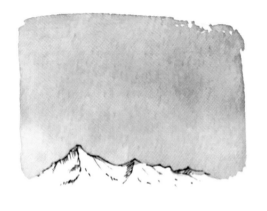

파브리아노(Fabriano) 280g

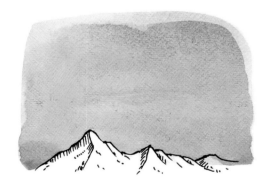

캔손(Canson) 200g

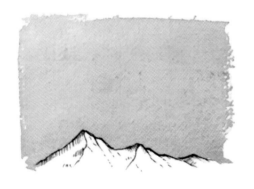

아르쉬(Arches) 300g

켄트지
흔히 사용되는 도화지로 표면의 결이 매끄러워 연필 스케치, 어반 스케치, 어반 수채화 용도로 적합하다. 도화지의 무게에 따라 그림 표현이 조금 달라질 수 있다.

캔손지
연필화, 파스텔, 목탄, 일러스트 등 다양한 그림 작업을 할 수 있다. 표면에 결이 조금 있다.

파브리아노
고급 중성 수채화지로 50% 코튼 재질로 목탄화, 파스텔화 등에도 멋지게 표현된다. 거칠기에 따라 황목, 중목, 세목으로 구분한다.

아르쉬
100% 코튼 재질로 만든 최고급 수채화지로 고급스러운 표현을 자연스럽고 멋지게 표현한다. 거칠기에 따라 황목, 중목, 세목으로 구분한다.

둥근 붓과 사선 붓 그리기

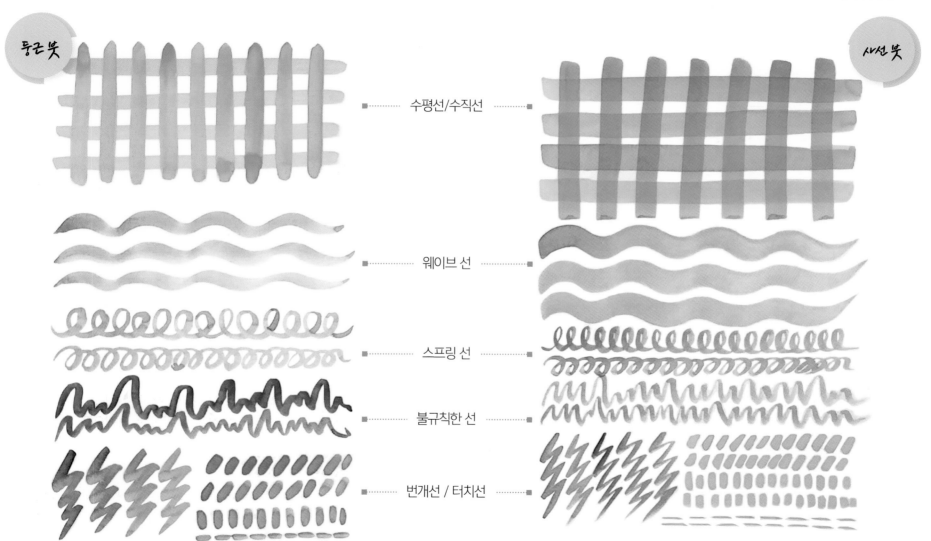

둥근붓 사선붓

- 수평선/수직선
- 웨이브 선
- 스프링 선
- 불규칙한 선
- 번개선 / 터치선

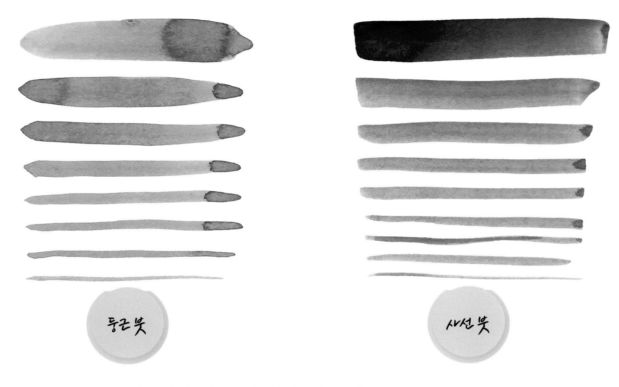

둥근 붓

사선 붓

① 둥근 붓과 사선 붓을 종이 위에 납작히 눕혀서 굵은 선을 그린다.

② 점점 붓을 들어 가는 선을 최대한 많이 그린다.

③ 붓의 각도에 따라 한 붓에서 다양한 굵기를 그을 수 있다.

④ 붓을 세워 붓끝으로 선을 그으면 얇은 선이 나온다.

⑤ 붓에서 나올 수 있는 선이 자연스럽게 나올 때까지 연습을 충분히 한다.

농담 기법

명암의 짙음과 옅음을 농담 기법이라고 한다. 물감 양과 물의 양에 따라 농도가 달라진다.

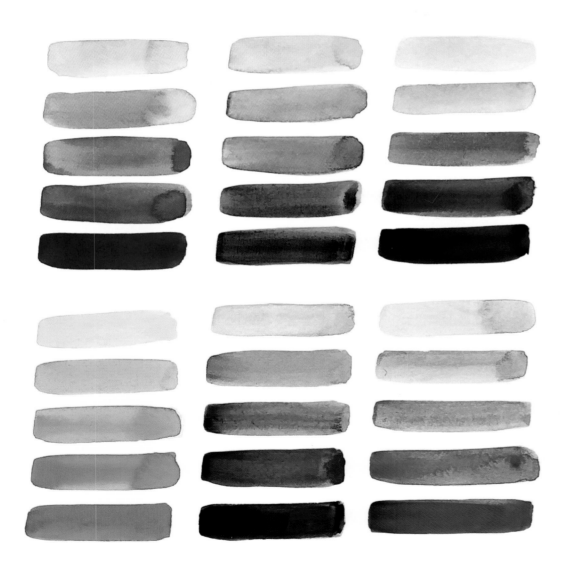

① 처음 단계에는 물을 많이 하고 물감은 조금 넣어 밝고 맑게 채색한다.
② 점점 물의 양은 줄이고 물감의 양을 늘린다.
③ 마지막 단계에서는 물은 조금 물감은 많이 넣어 강하고 진하게 채색한다.
④ 만약 흐리게 칠해졌으면 조금 말렸다가 그 위에 다시 덧칠하면 진해진다.

수채화 기법

번지기(습식 기법 / wet-in-wet)
젖어있는 종이 위에 물감이 자연스럽게 번져 우연을 통한 신비로운 효과를 표현한다. 하늘, 바다, 들판 등 넓은 화면을 사용할 때 적합하다.

겹치기(건식 기법 / wet-on-dry)
마른 붓 자국 위에 다른 색을 겹쳐 칠한다. 서로 겹쳐지는 것이 선명하게 보인다. 채색의 밀도감을 높여 주지만 3번 이상은 색이 탁해질 수 있어 주의한다.

찍어내기
물감이 마르기 전에 티슈나 면봉 등의 도구를 응용하여 물감을 찍는다. 찍은 자국이 고스란히 보여 특이하고 독특한 질감이 표현된다. 구름을 만들 때 아주 유용하다.

갈필 기법
마른 붓에 물감을 묻혀 종이 위에 거칠게 칠한다. 종이 질감에 따라 다양한 자국과 거친 흔적이 표현된다. 나뭇가지, 낡은 집, 바람 부는 들판 등에 효과적으로 사용한다.

왕소금 뿌리기
물감을 촉촉히 바른 종이 위에 왕소금을 뿌린다. 서서히 물감이 마르면 눈꽃 모양의 무늬가 나타난다. 완전히 마르면 남아있는 소금을 털어낸다. 물감과 소금양, 물기 등에 따라 눈꽃 무늬는 달라진다.

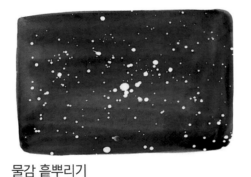

물감 흩뿌리기
적당한 물감을 붓에 듬뿍 묻혀 종이 위에 튕기면서 뿌린다. 두 개의 붓을 사용하여 물감 묻은 붓을 탁탁 치면 물감이 뿌려진다. 칫솔을 응용해서 뿌리면 색다른 질감을 얻을 수 있다. 밤하늘의 별, 은하수, 역동적인 느낌 등을 표현할 때 효과적이다.

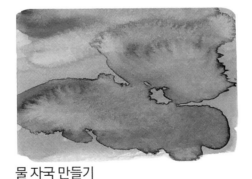

물 자국 만들기
물감이 마르기 전에 붓으로 물감을 덧칠한다. 그러면 이미 칠해진 물감을 밀어내는 작용을 하면서 자연스러운 자국을 표현한다. 배경이나 수채화의 멋을 위해 사용한다.

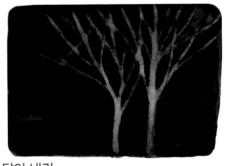

닦아 내기
칠해진 색을 붓이나 면봉, 스펀지 등으로 물감을 닦아내어 특이한 질감과 느낌을 준다. 그림을 수정할 때도 사용한다.

그러데이션(바림)

색을 단계적으로 점점 흐리게 또는 진하게 만드는 것을 그러데이션이라고 한다. 마스킹 테이프 사용법은 수채화 그림을 그릴 때 응용한다.

그러데이션 영상

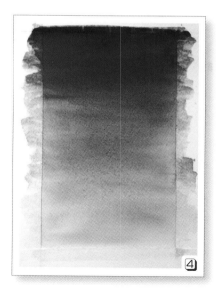

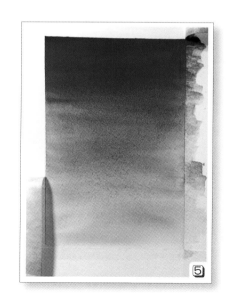

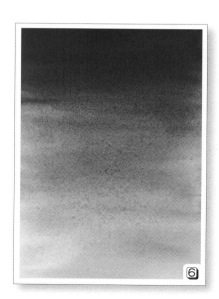

1 종이 네 면을 고정시키기 위해 마스킹 테이프를 붙인다.

2 진한 물감을 칠한 다음 물을 풀어 서서히 흐리게 아래로 칠한다.

3 물감이 마르면 한번 더 같은 과정을 반복한다.

4 이미 채색된 물감으로 부드럽고 농담있는 그러데이션이 표현된다.

5 채색을 마치고 완전히 마르면 마스킹 테이프를 걷어낸다.

6 네 면에는 물감 자국이 거의 없어 깨끗하며 그러데이션을 돋보이게 하는 효과가 있다.

다양한 색 그러데이션

다양한 색으로 한 가지 색뿐만 아니라 두 가지 색 이상으로 그러데이션을 연습한다.

두 가지 색이 종이 위에서 서로 만났을 때 얻어지는 색의 혼합과 신비한 얼룩 자국이 표현된다.

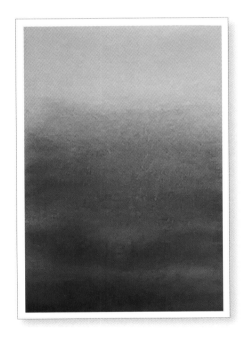

① 연필로 멀리 보이는 도시와 전선을 스케치한다.

② 펜 선을 입히고 연필 선은 지우개로 깨끗이 지운다.
 배경에 깨끗한 물을 바른 후, 마르기 전에 바이올렛과
 마린 블루를 번지기 기법으로 채색한다.

③ 도시를 블랙으로 조금씩 채색한다.

④ 도시의 그림자도 살짝 흐리게 표현한다.

⑤ 도시의 다양한 모양을 표현하며 깔끔하게 채색한다.

⑥ 펜 선으로 긴 전봇대 선을 그린다. 전봇대 전선 위에
 참새를 작게 그려 공간감을 표현한다.

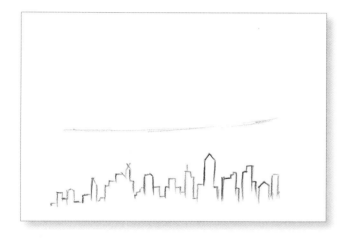

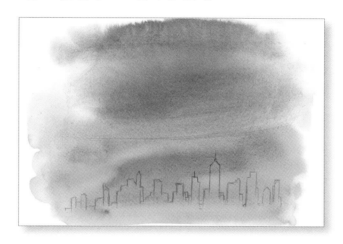

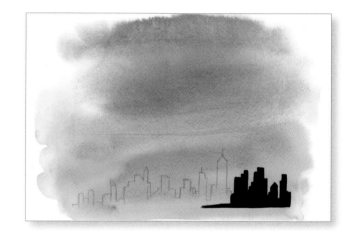

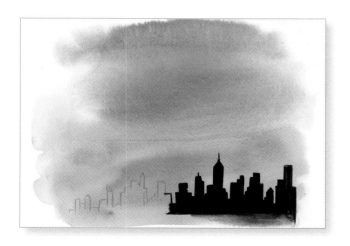

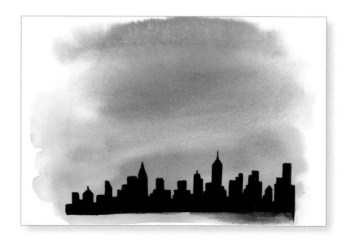

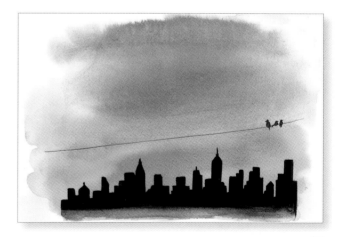

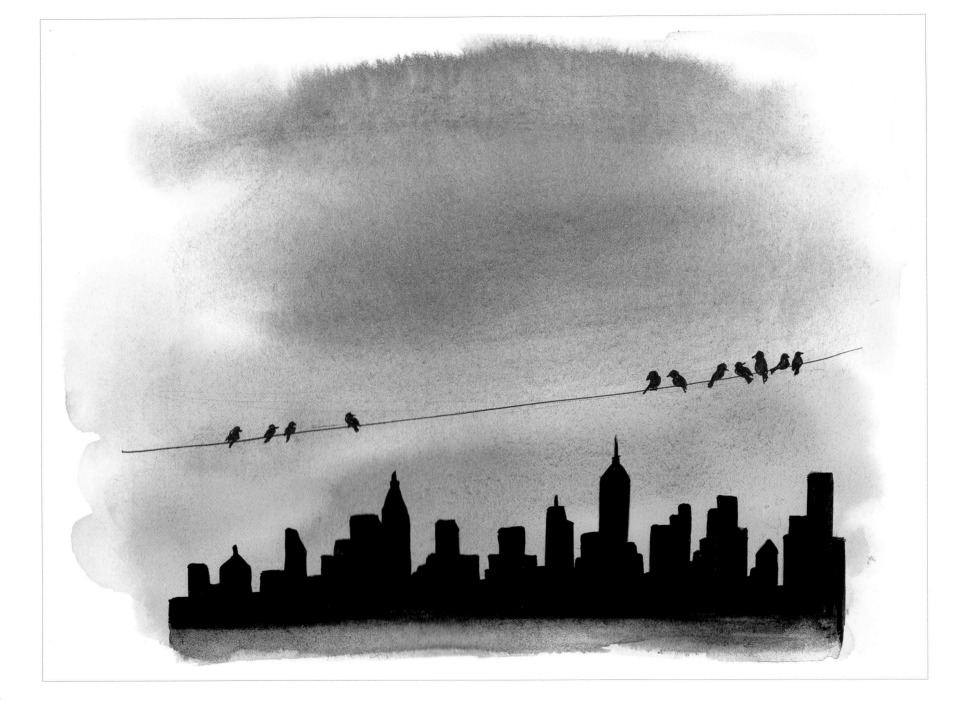

① 카메라를 연필로 스케치한다.

② 연필 선 위에 펜 선을 입힌다.

③ 깨끗한 물을 바르고 코발트 블루와 바이올렛 색으로
 번지기 기법을 사용한다.

④ 카메라 렌즈를 블랙으로 채색한다.

⑤ 카메라에 다양한 패턴을 넣는다.

⑥ 흰색 펜으로 하이라이트를 살려 시각적 효과를 표현한다.

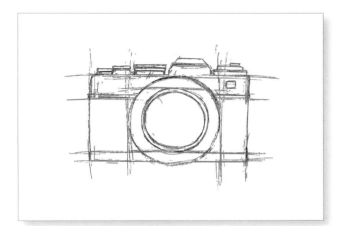

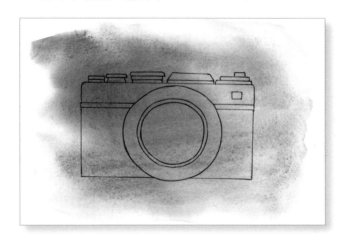

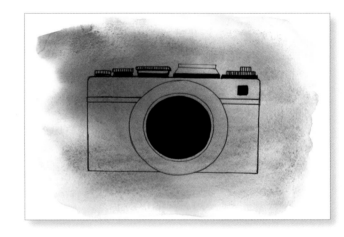

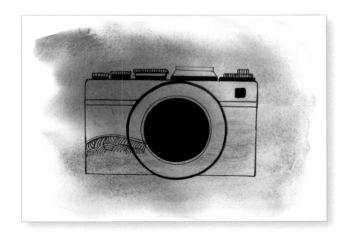

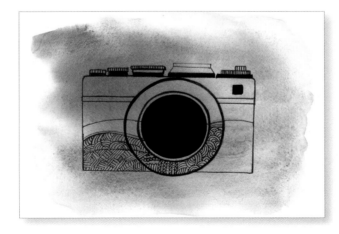

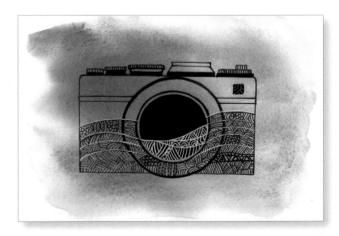

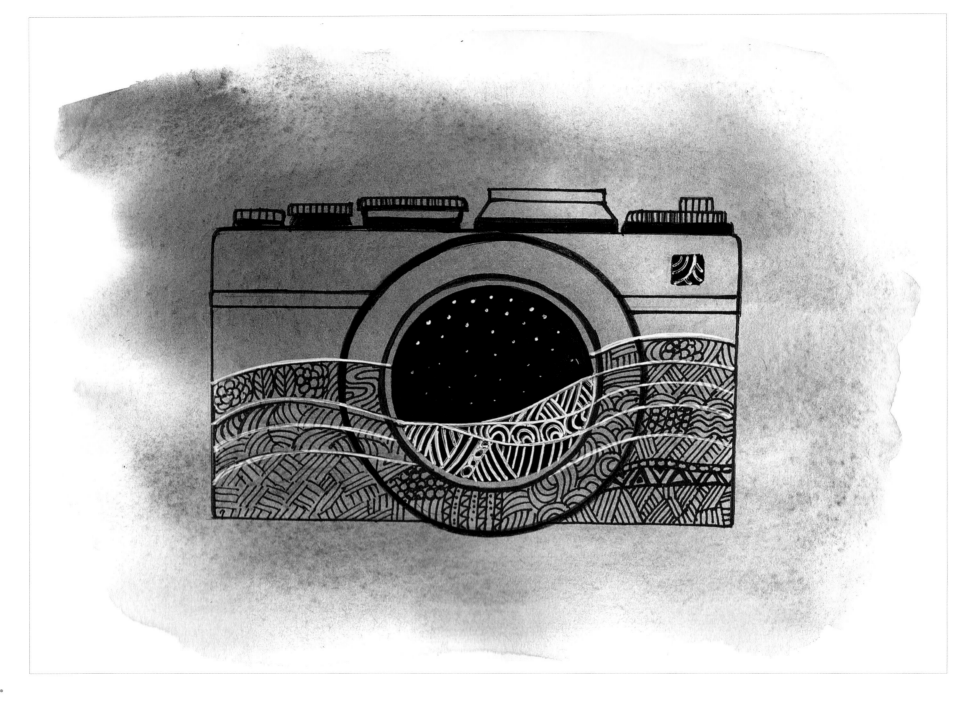

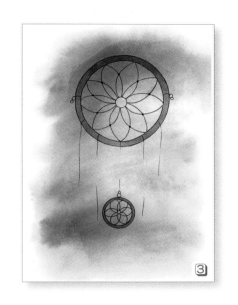
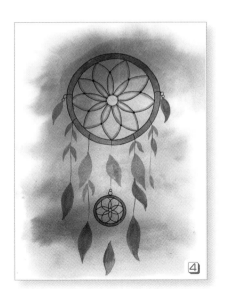
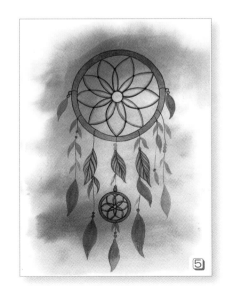
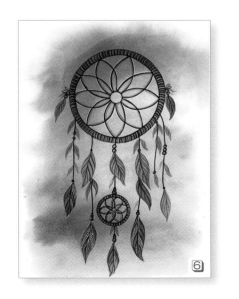

1 드림캐쳐를 연필로 스케치한다.

2 연필 선 위에 펜 선을 입힌다.

3 번지기 기법으로 배경을 만들고 드림캐쳐의 원을
번트 엄버로 채색한다.

4 세루리안 블루, 울트라 마린, 바이올렛 등으로
나뭇잎 모양의 깃털을 붓으로 그린다.

5 나뭇잎 모양의 깃털 안에 잎맥을 그린다.

6 흰색 펜으로 나뭇잎 깃털을 화려하게 장식한다.

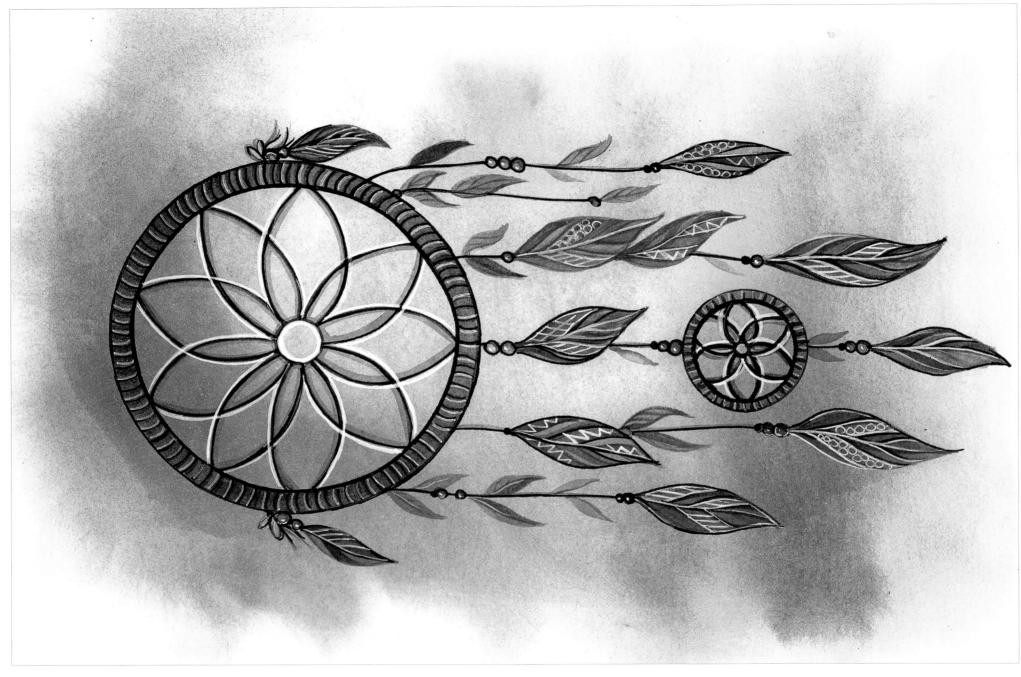

명암 5단계 영상

① 하늘은 옐로우 오우커를 흐리게 채색한다.

② 하늘이 마르기 전에 번트 엄버로 멀리 있는 산을 그린다.

③ 그 다음 산은 반다이크 브라운으로 그린다.

④ 산맥의 경계는 자연스럽게 표현한다.

⑤ 앞의 산은 반다이크 브라운과 인디고를 섞어 강하고 입체적인 느낌과 나무를 많이 그린다.

⑥ 하늘부터 맨 앞의 산까지 명암 단계가 순서대로 조화를 이루며 원근감과 공간감이 표현된다.

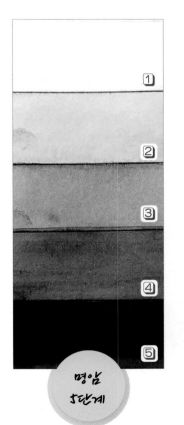

명암 5단계

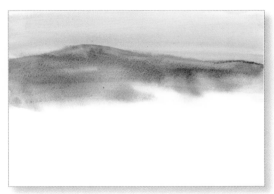

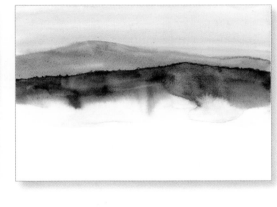

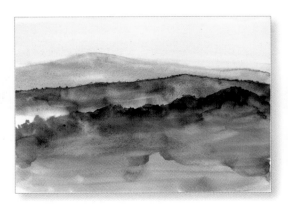

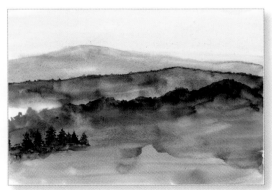

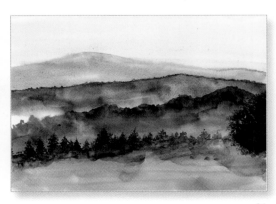

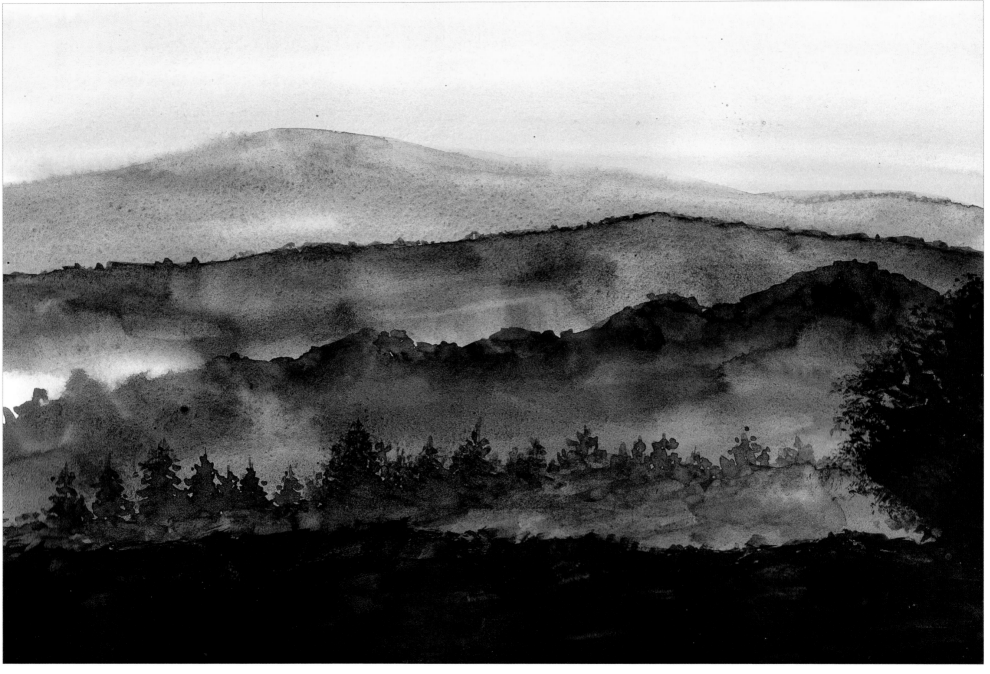

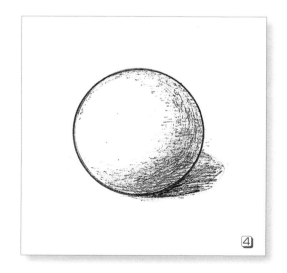

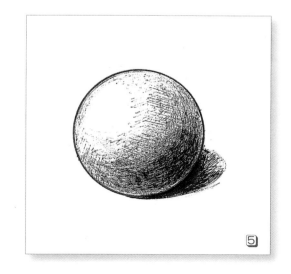

① 가로, 세로의 사각형 모양을 그린다.

② 그려진 틀 안에 원을 그린다.

③ 원의 모양을 다듬어 주고 어두운 방향에 명암을 넣는다.

④ 왼쪽 위에 해가 있을 경우, 빛 방향에 따라 오른쪽 하단으로 그림자가 깔린다.

⑤ 명암을 서서히 입혀 입체적으로 구를 표현한다.

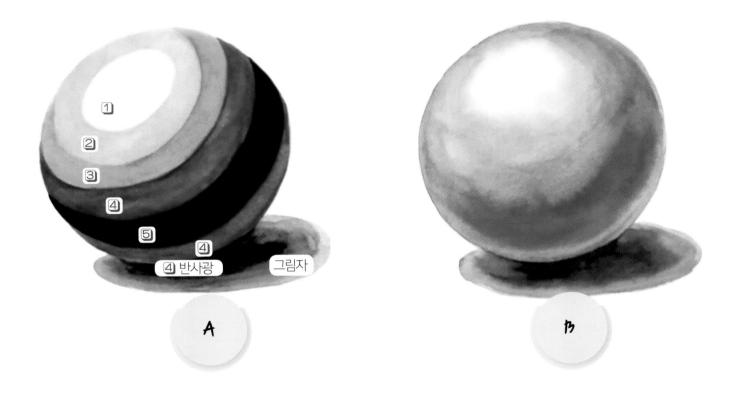

A. 스케치한 원 그림 위에 5개의 영역과 그림자로 구분한다. 명암 단계에 맞춰 채색한다.

B. 원 밑그림 위에 전체적으로 물을 바르고 마르기 전에 채색을 하여 자연스런 농담을 표현한다.
 그림자를 넣어 구가 입체적으로 보이도록 표현한다.

반사광: 물체를 통과하지 않은 빛이 반대 방향으로 되돌아가는 현상이다.

정육면체 그리기

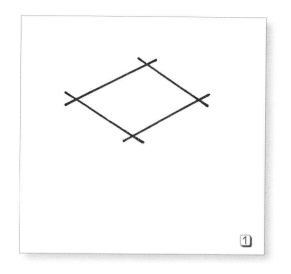

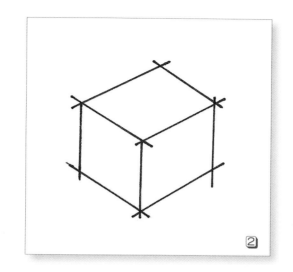

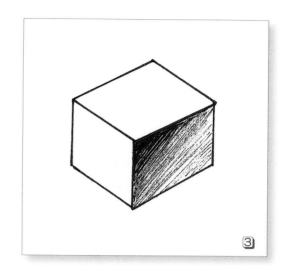

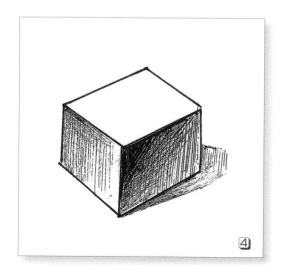

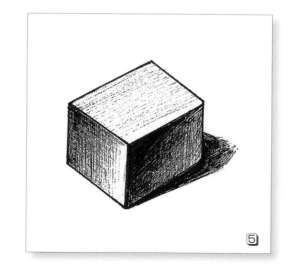

① 서로 평행되는 윗면의 마름모를 사선으로 그린다.
② 선의 교차되는 세 지점에서 직선을 내려 그린다.
③ 밑면은 윗면보다 조금 더 기울어진 각도로 그린다.
④ 빛이 꺾어지는 굴절현상으로 명암단계가 다르다.
⑤ 그러데이션 명암과 그림자를 넣어 입체감을 표현한다.

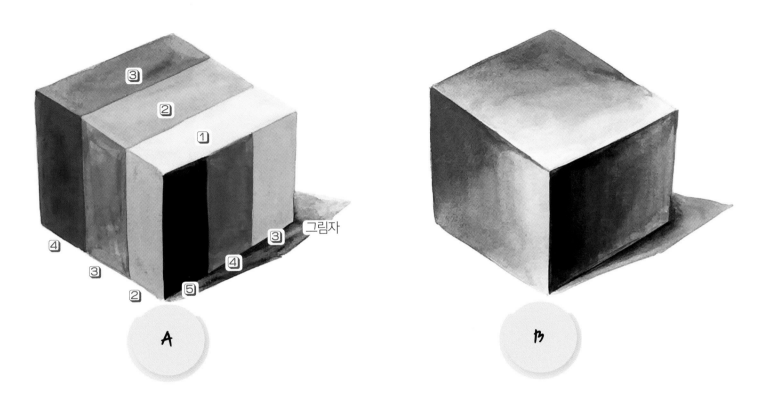

그림자

A

B

A. 정육면체를 각 면으로 나누어 단계에 맞는 채색과 그림자로 표현한다.

B. 그러데이션 기법으로 정육면체의 면을 톤이 다르게 채색한다. 그림자를 넣어 정육면체가 입체적으로 보이도록 표현한다.

수평선 구도

바다, 들판의 경계선

(평화로움, 조용함)

수직선 구도

숲 속의 나무, 전봇대

(웅장함, 묵직함, 엄숙함)

삼각형 구도

꽃, 과일의 정물화

(안정감, 균형감)

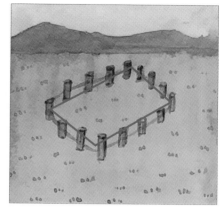

마름모 구도

변화 있는 안정

(안정감, 균형감)

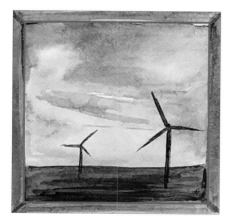

액자형 구도

창밖의 풍경, 창문 안의 실내

(집중, 평온함)

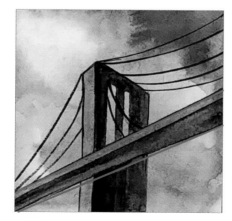

사선 구도

활동적, 역동적인 장면

(방향감, 움직임, 불안감)

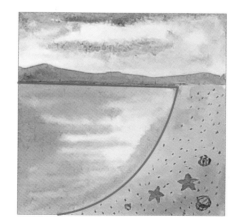

호선 구도

굽은 도로, 해안선

(부드러움)

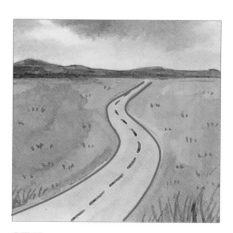

S구도

시골길, 국도길

(동적, 경쾌함)

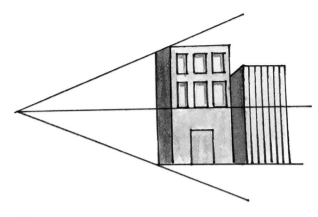

1점 투시
소실점이 1개이며 3차원 공간을 나타내며 가로수길, 기찻길,
등을 그릴 때 사용한다.

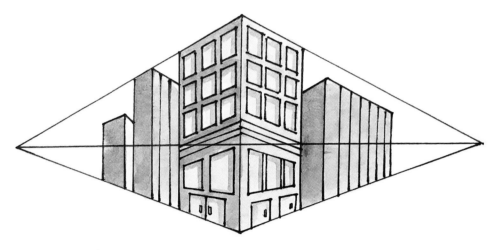

2점 투시
2개의 소실점과 3차원 공간을 나타내며 거대한 건물, 골목길 등을 그릴 때 사용한다.

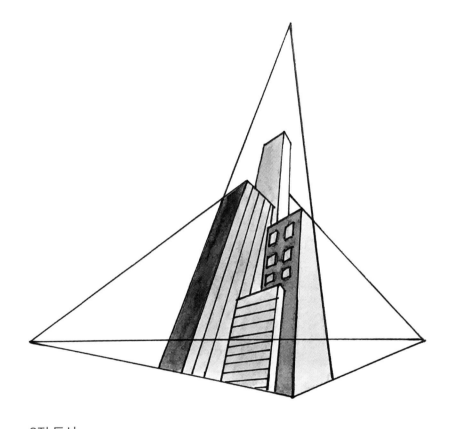

3점 투시
소실점이 3개이며 빌딩을 올려다 보거나 옥상에서 아래를 내려다 볼 때 폭이 달라진다.
도시 전경들을 표현할 때 사용한다.

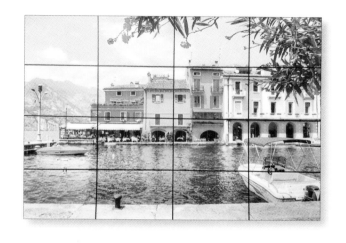

1 종이의 정중앙 부분에 수평선, 수직선 구도를 그린다. 이때 선은 그림이 완성되면 지워야 하는 보조선으로 흐리게 그린다.

2 정중앙을 기준으로 위, 아래 공간의 1/2 지점에 각각 선을 그어 공간을 분할한다.

3 정중앙을 기준으로 오른쪽, 왼쪽 공간의 1/2 지점에 각각 선을 그어 공간을 분할한다.

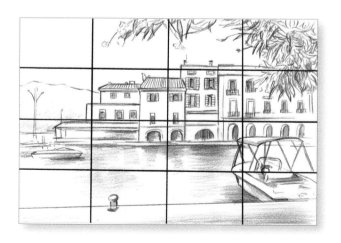

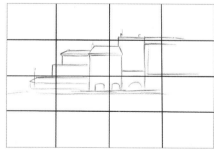

4 수평선 구도 위치를 잡고 건물을 그린다.

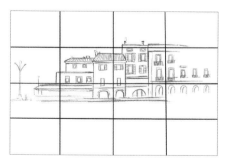

5 건물의 창문과 문 등의 주변 환경을 그린다.

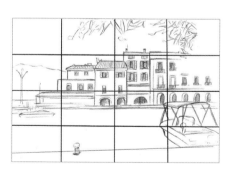

6 건물과 배, 나뭇잎 등을 그린다.

원근법

원근감이 나타날 수 있도록 맨 앞의 근경 시점은 다리의 폭이 넓어진다. 중경, 원경으로 갈수록 점점 다리의 폭이 좁아지며 집과 산도 작게 보인다.

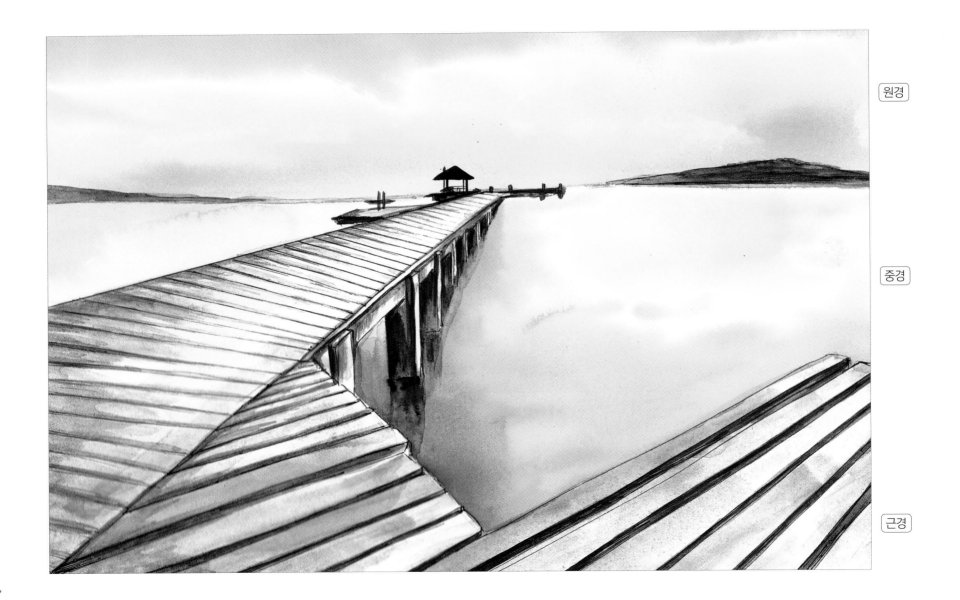

원경

중경

근경

작은 집과 마을

① 연필로 작은 집과 마을을 스케치한다.
② 펜 선을 입히고 연필 선을 지우개로 깨끗이 지운다.
③ 집과 교회 외벽은 흐린 옐로우 오커, 쟌 브릴리언트, 연한 노랑을 채색한다.
④ 지붕은 레드, 세루리안 블루, 번트 엄버로 채색한다. 창문은 흐린 파랑을 채색한다.
⑤ 지붕에 둥근 기와 모양을 그려 넣고 집 뒤에 샙 그린으로 잎을 그린다.
⑥ 마을을 포근히 감싸 안은 숲처럼 많은 잎과 둥근 모양의 나무도 그린다.

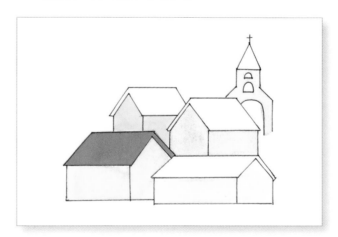

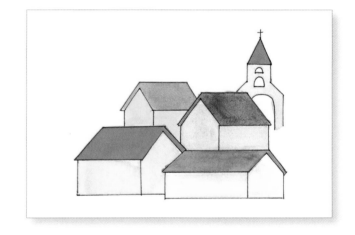

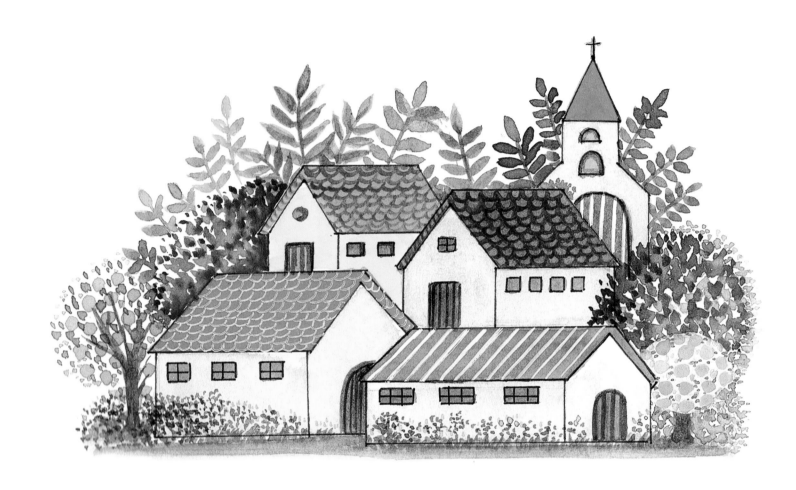

꽃과 물뿌리개

① 꽃과 물뿌리개를 간단하게 연필로 스케치한다.

② 물뿌리개는 약하게 펜 선을 입히고 연필 선을 지우개로 지운다. 연한 에머랄드 그린으로 채색한다. 꽃은 펜 선 없이 붓으로 퍼머넌트 옐로우 딥을 동그랗게 채색한다.

③ 흐린 바이올렛, 버밀리언 휴를 붓으로 동그랗게 채색한다.

④ 붓으로 꽃잎, 암술 등을 표현한다.

⑤ 다른 꽃들도 자세히 그린다.

⑥ 잎과 풀을 그려 풍성하고 화사한 꽃과 물뿌리개를 표현한다.

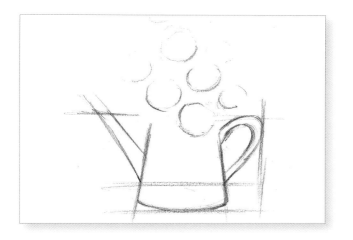

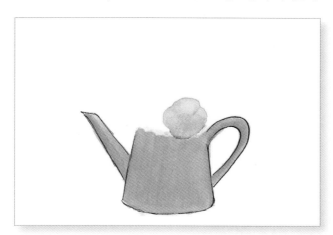

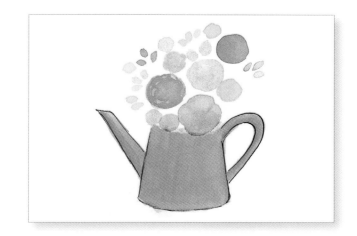

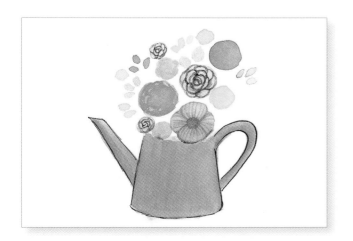

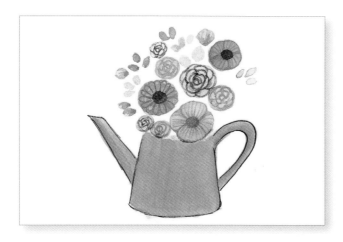

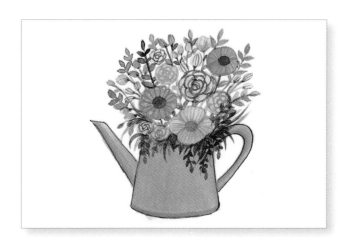

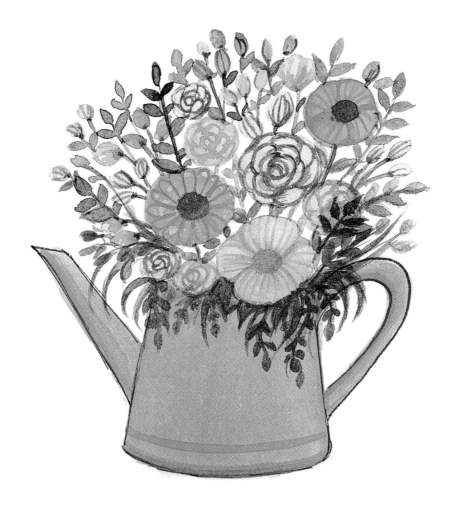

수박 영상

① 수박을 연필로 스케치한다.

② 연필 선을 거의 지운다. 살짝 알아볼 정도로 흔적만 남긴다. 수박에 물을 바르고 마르기 전에 레드로 수박을 채색한다. 빨간 수박과 껍데기 사이에 있는 흰 부분은 조금 남긴다. 수박의 초록 부분을 샙 그린, 비리디안, 인디고로 채색한다.

③ 수박의 측면도 채색한다.

④ 작은 수박도 채색한다.

⑤ 수박의 씨를 블랙으로 그린다.

⑥ 씨를 좀 더 많이 그려 수박의 느낌을 표현한다.

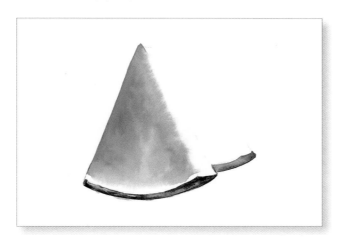

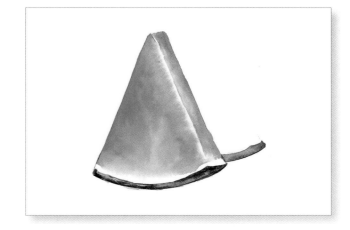

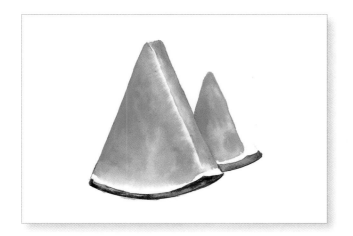

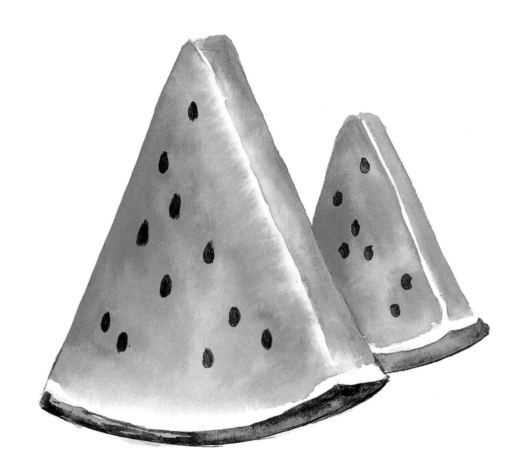

선인장

① 선인장들을 연필로 스케치한다.

② 연필 선 위에 펜 선을 화분에만 흐리게 입히고 나머지는 지우개로 지운다. 연필 선이 진하면 수채화 채색에 연필 선과 물감이 섞여 지저분하게 된다. 흔적이 살짝 보일 정도로만 지운다.

③ 선인장은 샙 그린과 레몬 옐로우를 혼합한 색을 연하게 입히고, 조금 더 어두운 부분을 샙 그린으로 중첩한다.

④ 선인장과 화분은 각각 다른 색으로 채색한다.

⑤ 선인장 꽃을 채색하여 화사함을 표현한다.

⑥ 선인장의 어두운 부분과 무늬, 가시 등을 그려 아기자기한 작은 화분을 표현한다.

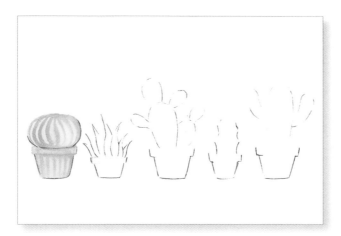

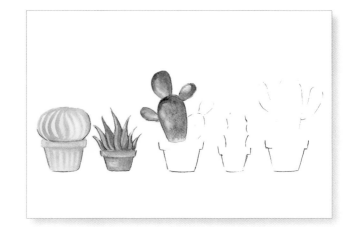

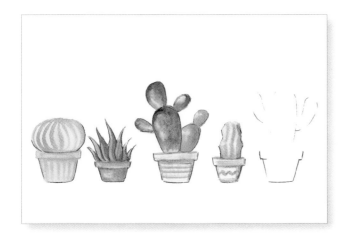

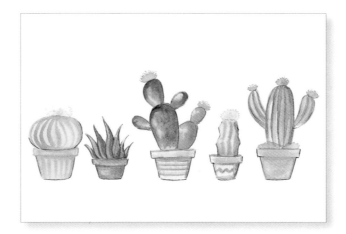

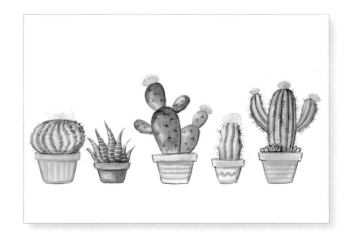

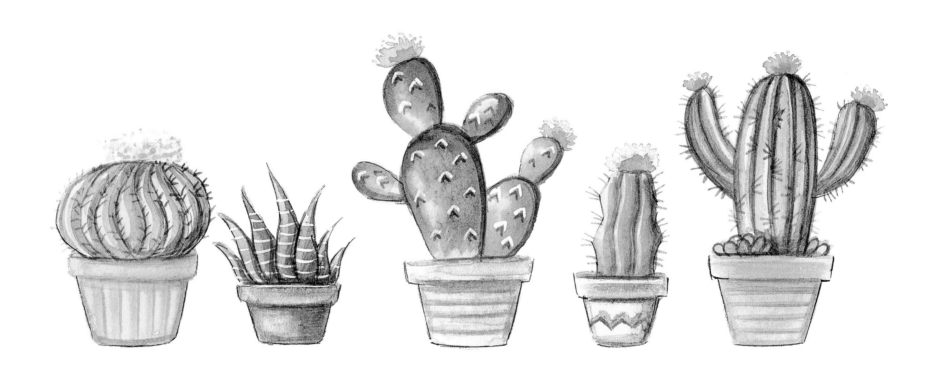

① 야채 트럭을 연필로 스케치한다.

② 펜 선을 입히고 연필 선은 지우개로 지운다.

③ 포스터 칼라 헬리오트로프와 흰색을 혼합해 연하게 트럭을 채색한다.

④ 입간판과 야채를 채색한다. 트럭의 어두운 부분을 찾아 포스터 칼라 헬리오트로프로 한 번 더 채색한다.

⑤ 트럭 바퀴와 창문 등 어두운 부분을 인디고로 채색한다.

⑥ 트럭 간판에 글자(VEGETABLE)를 흰색으로 쓴다. 트럭의 어두운 부분과 트럭 무늬 등을 표현한다.

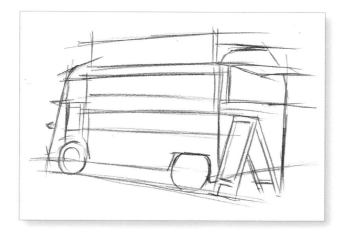

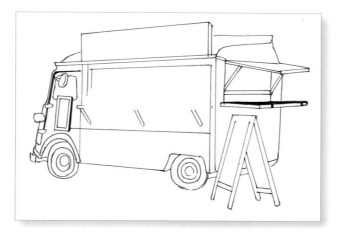

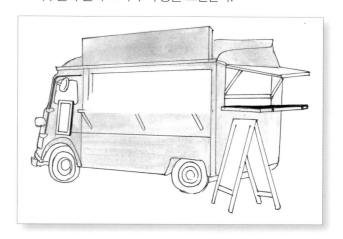

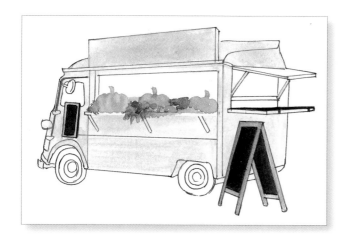

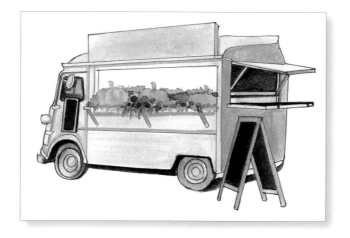

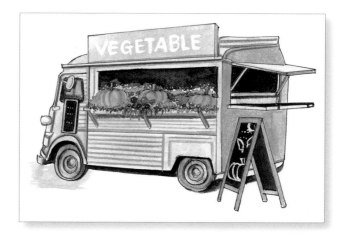

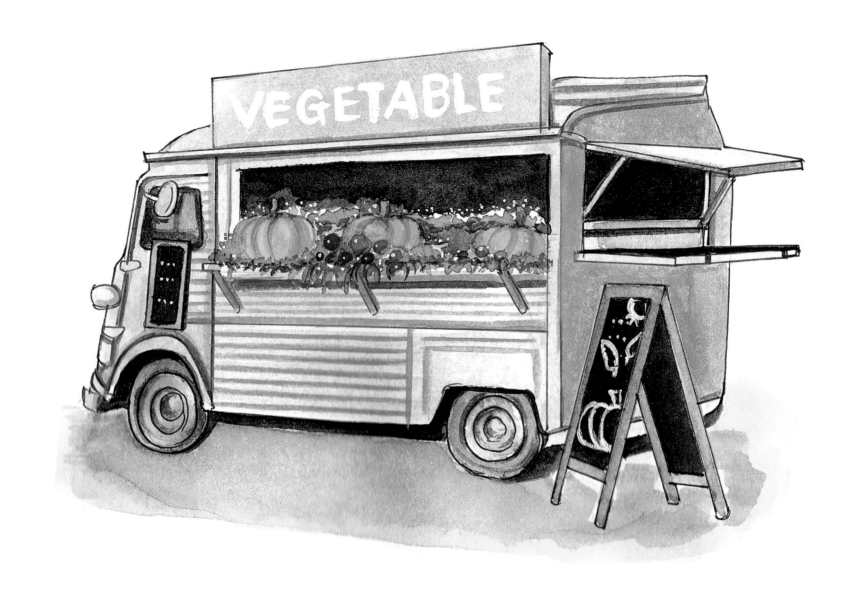

1 몬스테라를 연필로 스케치한다.

2 연필 선 흔적만 보일 정도로 지우개로 지운다.

3 레몬 옐로우와 샙 그린을 혼합한 흐린 색을 채색한다. 중심에서 양쪽으로 뻗어 있는 잎맥을 제외한 이파리에 샙 그린으로 어두운 부분을 채색한다.

4 한쪽 부분을 채색하고 반대쪽 이파리도 채색한다.

5 이파리를 점점 더 채색한다.

6 이파리 초벌 채색을 마치면 좀 더 어두운 부분을 샙 그린과 인디고를 혼합해 명암을 살짝 넣는다.

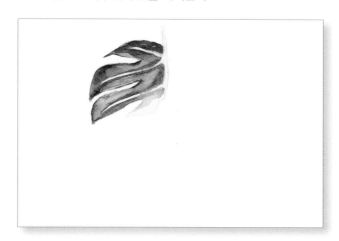

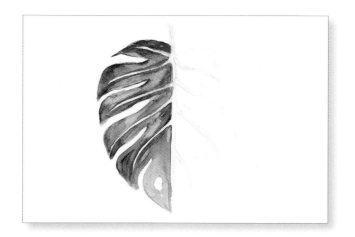

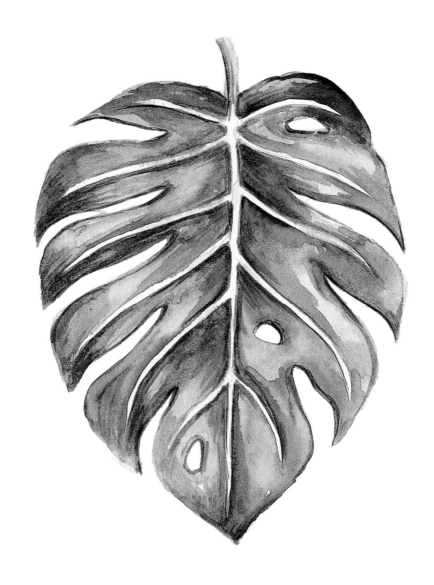

뭉게구름과 들판

① 배경에 깨끗한 물을 바르고 마르기 전에 세루리안 블루로 구름 모양을 제외 한 나머지 공간을 맑게 채색한다. 번지기 기법을 통해 구름의 외형이 자연스럽게 나오면 그대로 두거나 모양을 만들고 싶으면 티슈를 사용해 구름 윤곽을 찍어 원하는 구름을 표현한다.

② 레몬 옐로우와 샙 그린을 혼합한 색을 들판 전체에 촉촉이 채색한다.

③ 마르기 전에 샙 그린을 덩어리감 있게 채색한다.

④ 하늘과 들판이 마르면 멀리 있는 산과 숲을 샙 그린과 인디고를 혼합해 채색한다.

⑤ 산과 숲은 붓으로 터치를 넣어 자연스럽게 표현한다.

⑥ 풀과 꽃을 그리고 잔잔한 들판을 표현한다.

뭉게구름과 들판 영상

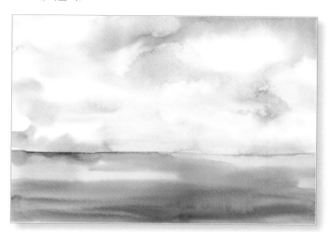

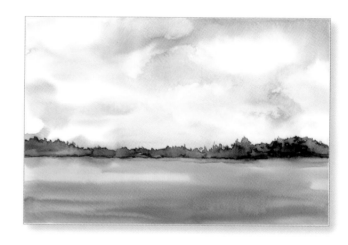

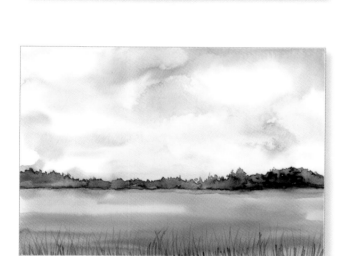

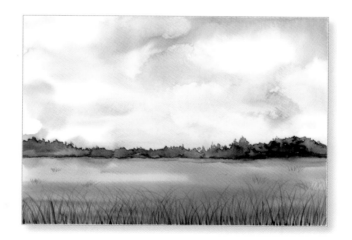

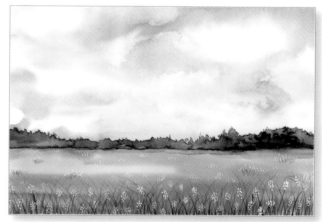

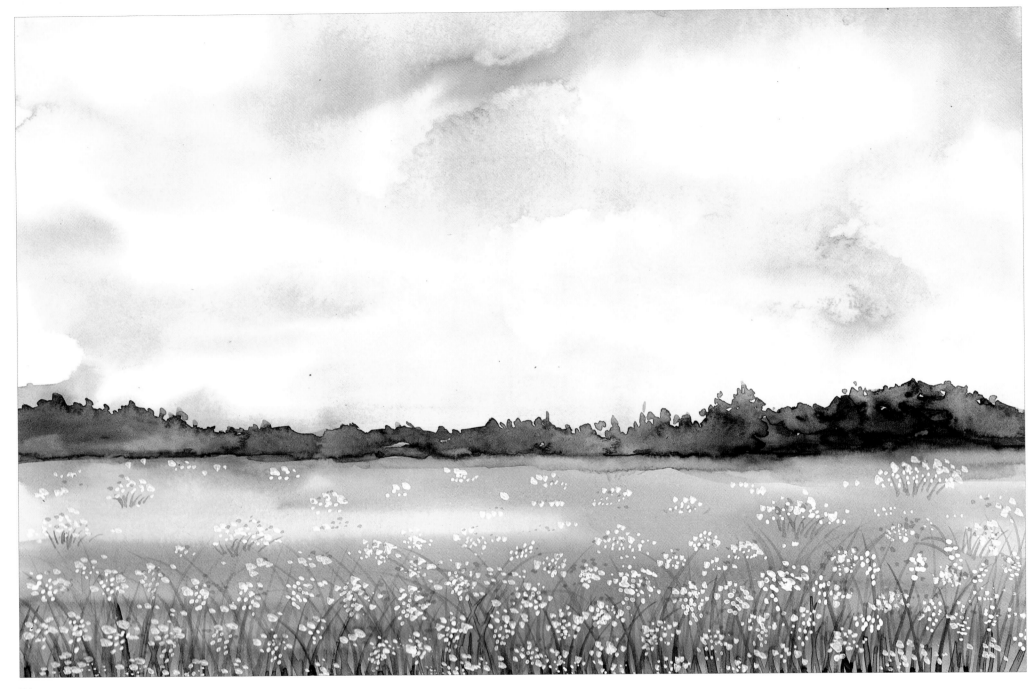

① 습식 기법을 응용한 하늘과 구름을 표현한다.

② 다양한 구름 모양을 만들어 평화로운 하늘을 표현한다.

③ 레몬 옐로우와 샙 그린을 혼합해 들판을 초벌로 채색한다.

④ 들판이 마르기 전에 샙 그린색으로 중벌 채색한다.

⑤ 마르면 그 위에 올리브 그린, 샙 그린, 인디고를 혼합해 숲과 나뭇잎 터치를 넣어 그린다.

⑥ 전봇대를 그려 공간감을 표현한다.

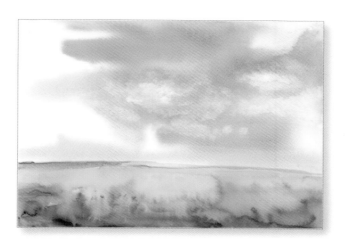
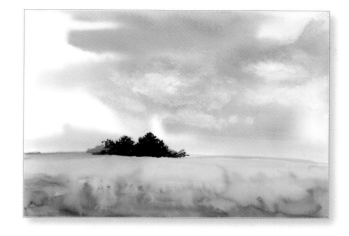
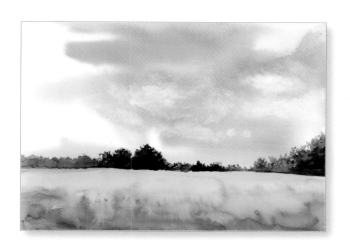
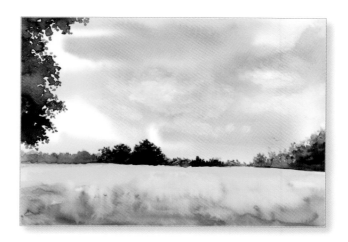
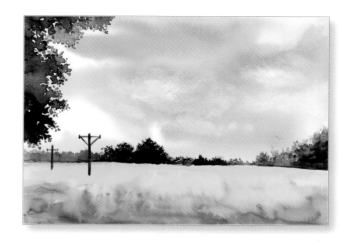

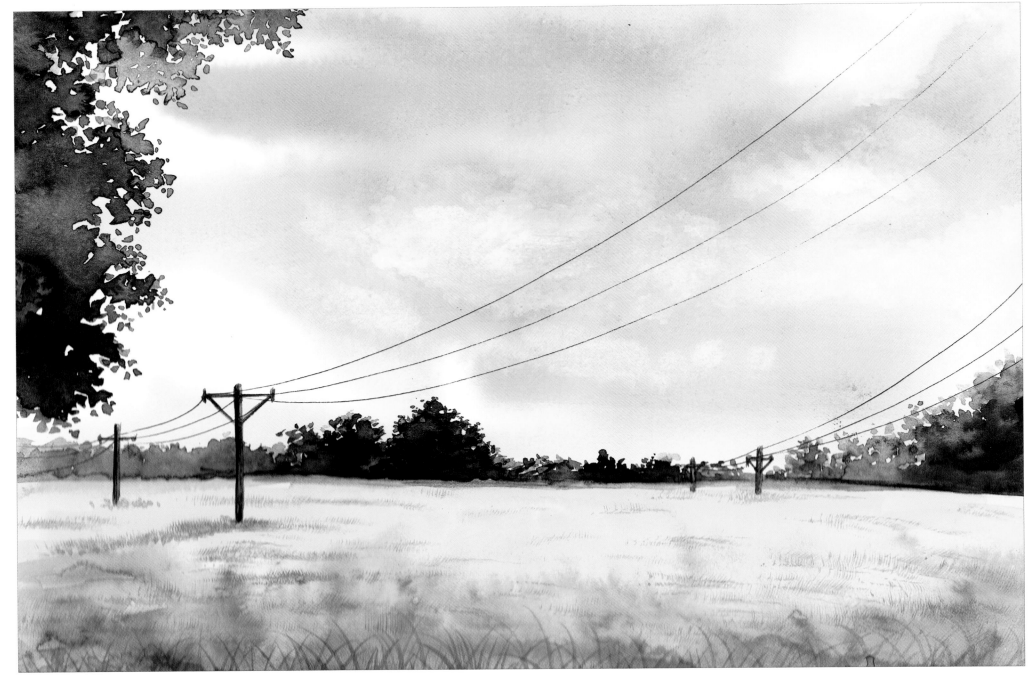

먹구름 하늘과 들판

① 어두운 먹구름 표현은 하늘 배경 부분에 습식 기법을 사용한다.

② 인디고를 강하게 풀어 깊은 먹구름 층을 과감히 표현한다. 어둠 속에서 하얗게 보이는 하이라이트 흰구름과 대조를 이루도록 표현한다. 밝은 언덕을 그린다.

③ 작은 나무를 그린다.

④ 밝은 나무와 언덕은 어두운 하늘과 대비가 잘 어울리도록 표현한다.

⑤ 들판의 풀은 세필 붓을 사용하여 그린다.

⑥ 풀을 화면 가득히 많이 그린다.

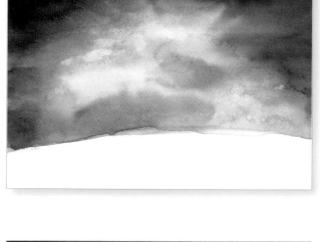

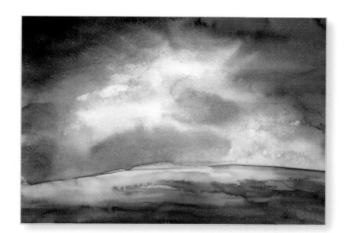

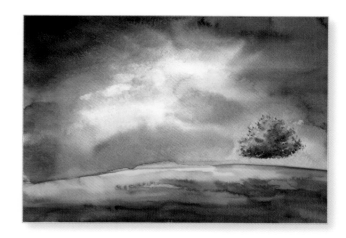

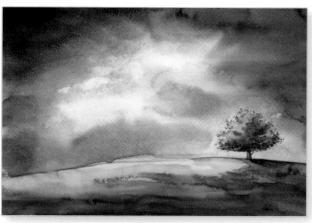

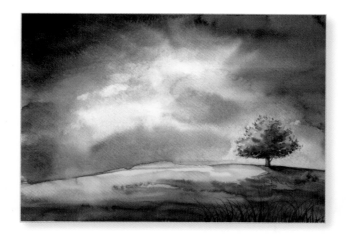

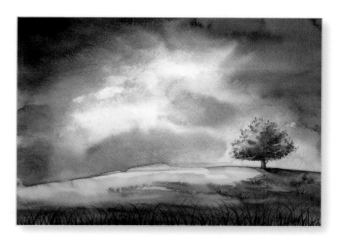

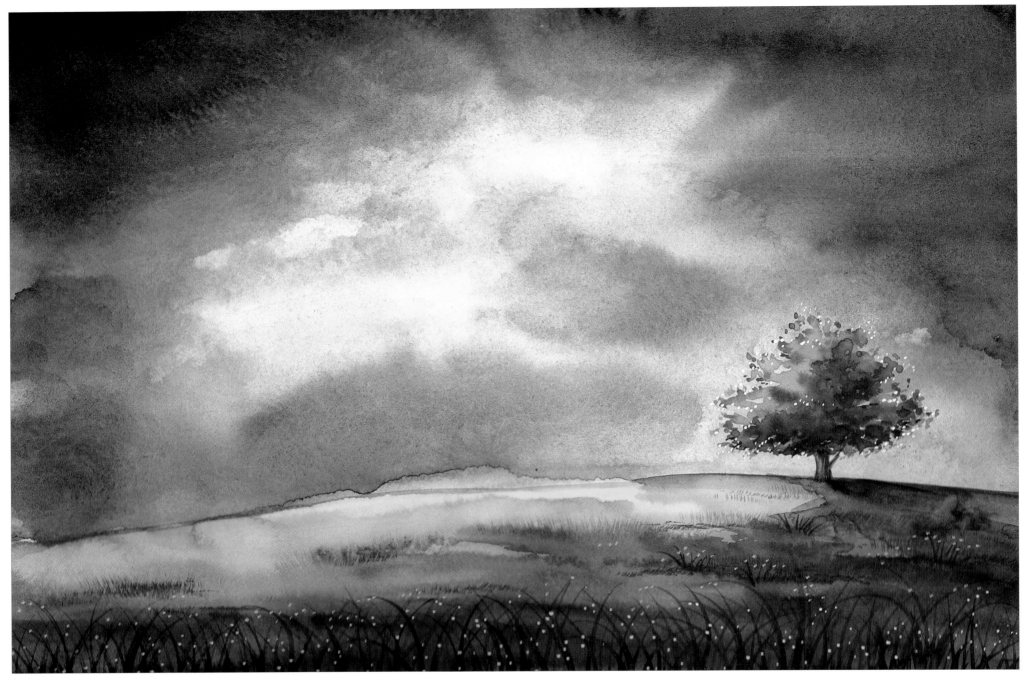

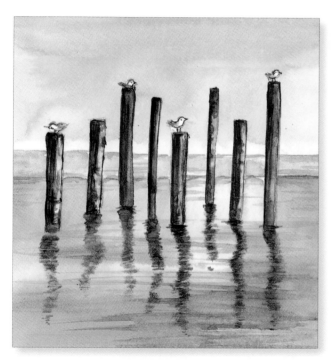

① 물에 비친 물그림자는 물체 고유의 형태 그대로와 색을
표현한다.

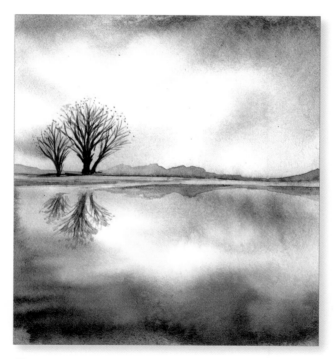

② 바다, 강 등을 채색하고 물감이 마르기 전에 그림자를
넣어 부드럽고 자연스럽게 표현한다.

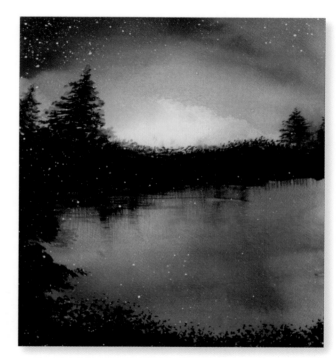

③ 물그림자가 처음 시작되는 부분은 명암을 진하게 넣다가
서서히 멀어지면서 그림자를 흔들리듯 흐리게 표현한다.

① 연필로 돛단배를 스케치한다.

② 돛단배에 펜 선을 입힌다. 연필 선은 지우개로 깨끗이 지운다.

③ 갈매기를 작게 펜 선을 입힌다.

④ 노을지는 석양의 수평선 위치를 확인한 후, 레몬 옐로우, 바이올렛, 번트 시엔나, 번트 엄버 색으로 번지기 하듯 석양을 멋지게 표현한다.

⑤ 배의 어두운 윤곽을 칠해주며 배에 어지럽게 묶여 있는 선들을 펜 선으로 그린다.

⑥ 배 그림자를 그리고 노을지는 하늘과 조화로운 공간감을 표현한다.

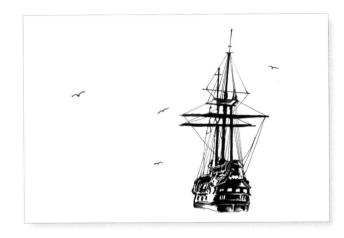

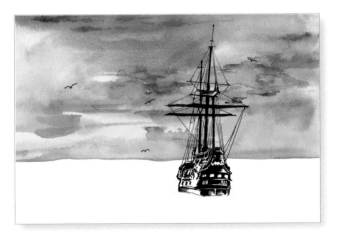

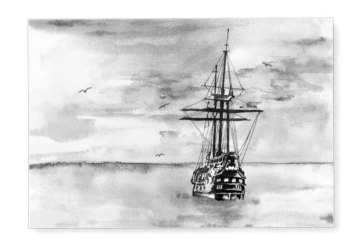

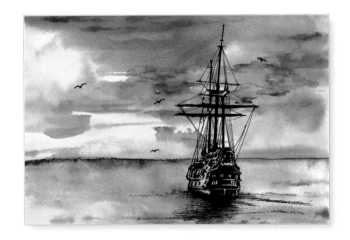

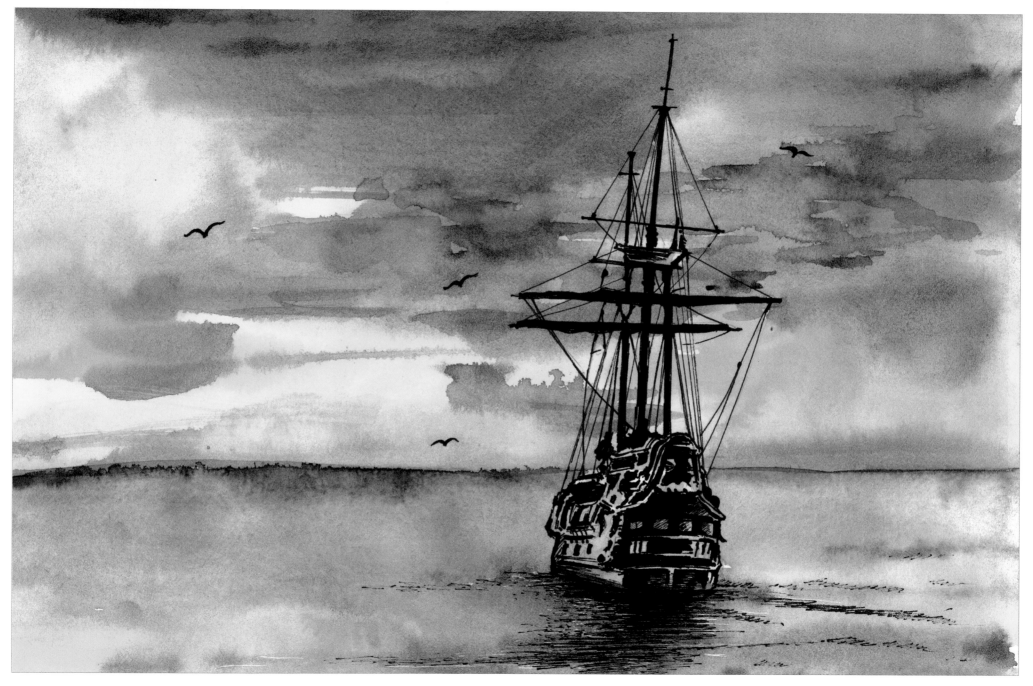

나뭇가지 영상

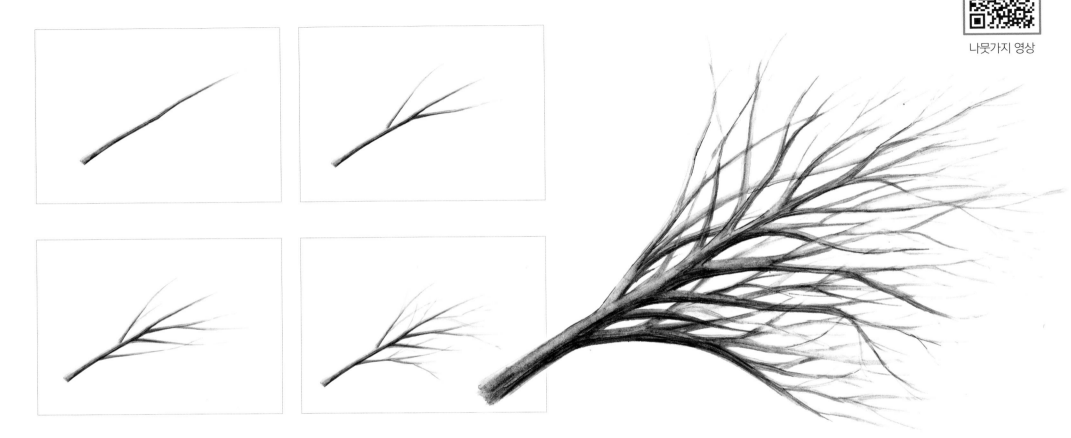

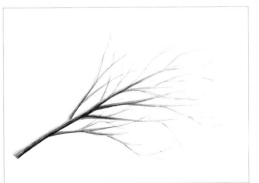

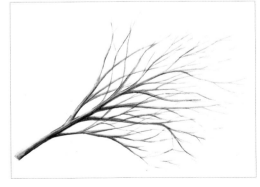

① 사선 붓으로 직선을 사용하여 가지를 힘있게 그린다.
 　갈색 계열이나 번트 시엔나 색으로 시작하면 무난하다.
② 한 개의 나뭇가지에서 또 다른 나뭇가지가 파생되어 나오게 그린다.
③ 가지는 중간 중간 꺾여 있는 특징을 살려 표현한다. 붓을 힘 있게 툭 치면서 선을 그린다.
④ 굵은 가지, 중간 가지, 잔가지 등을 많이 그린다.
⑤ 여린가지는 흐리게 그린다.
⑥ 자연스러운 가지를 풍성히 표현한다. 번트 시엔나와 인디고를 혼합해 나뭇가지에 명암을
 　넣어 입체감이 나오도록 표현한다.

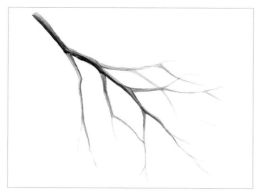
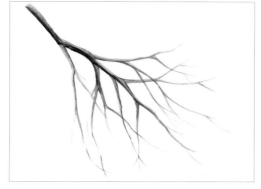
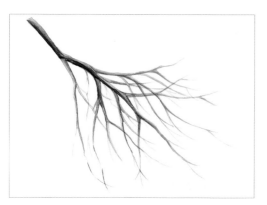
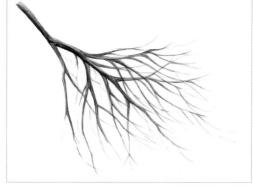
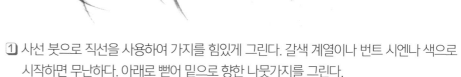

1️⃣ 사선 붓으로 직선을 사용하여 가지를 힘있게 그린다. 갈색 계열이나 번트 시엔나 색으로 시작하면 무난하다. 아래로 뻗어 밑으로 향한 나뭇가지를 그린다.

2️⃣ 그릴 때는 붓으로 과감하게 내려 긋는다.

3️⃣ 가지의 특성을 살려 꺾어지는 굴곡과 강약을 표현한다.

4️⃣ 한 가지 안에 굵은 가지, 중간 가지, 잔가지, 여린가지 등을 풍성히 그려 깊이감과 공간감을 표현한다.

5️⃣ 번트 시엔나와 인디고를 혼합해 나뭇가지에 명암을 넣는다.

6️⃣ 자연스런 입체감이 나오도록 표현한다.

나무

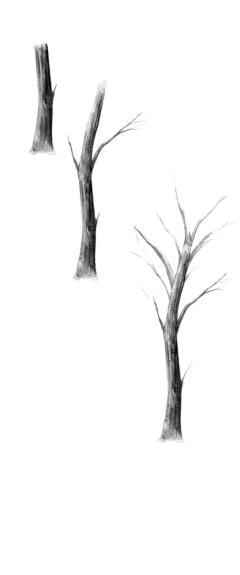

① 나무의 몸통을 밤색 계열로 밑둥부터 채색한다.

② 점점 나무의 몸통을 그려나가며 중간중간 뻗어있는 나뭇가지 특징을 살려 그린다.

③ 중간 가지와, 굵은 가지를 풍성하게 많이 그린다.

④ 여린 가지는 흐리고 얇으며 살짝 웨이브 선으로 그린다.

⑤ 번트 시엔나와 인디고를 혼합해 나무와 나뭇가지에 명암을 넣는다.

⑥ 전체적으로 자연스런 입체감과 균형이 잘 맞도록 표현한다.

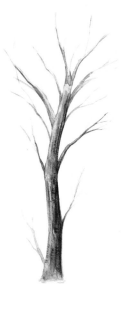

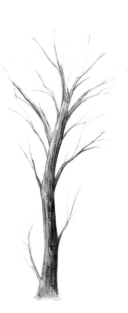

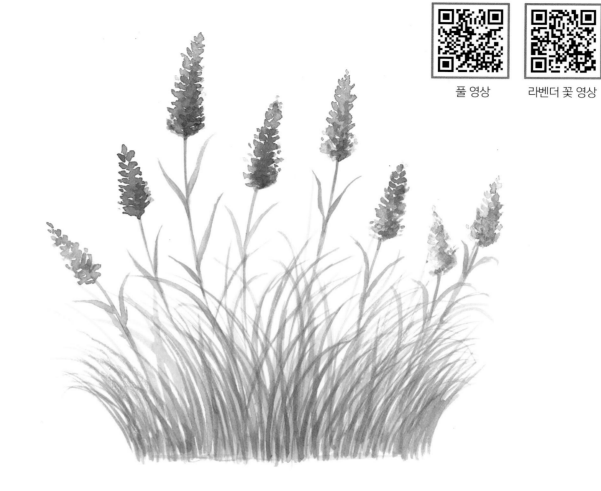

풀 영상 라벤더 꽃 영상

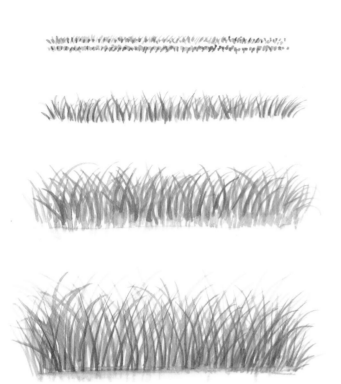

① 나무 아래의 풀, 들판의 풀, 무성한 잔디, 풀 잡초 등의 다양한 풀들을 그릴 때는 붓을 아래에서 위로 치듯이 선을 긋는다.

② 촘촘한 풀은 둥근 붓 2호로 작은 점을 찍듯이 반복적으로 작고 귀여운 풀을 표현한다.

③ 약간 긴 풀은 붓을 아래에서 위로 치듯이 반복적으로 그려 표현한다. 아래는 굵은 선, 위에는 얇은 선이 한선 안에 표현되면 자연스럽게 표현된다.

④ 조금 더 긴 풀은 세필 붓으로 반복적으로 그려 풀을 표현한다. 세필 붓으로 긴 풀을 그릴 때는 흐린톤의 풀을 먼저 그린다. 긴 풀은 붓을 위로 치듯이 더 선을 긋는다.

⑤ 풀 그리기 응용작으로 풀과 라벤더 꽃을 그린다. 라벤더 꽃은 흐린 보라색을 점을 찍듯이 그린 후 마르면 조금 더 진한 보라색으로 라벤더 꽃을 표현한다. 풀과 라벤더 꽃이 서로 어울리게 표현한다.

나뭇결

나뭇결 무늬는 풍경을 그릴 때 나무, 오두막 등에 많이 그리고 표현한다.

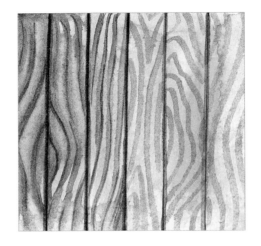
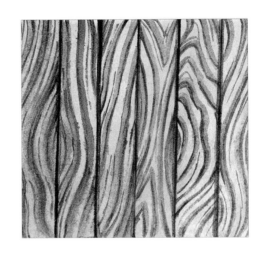

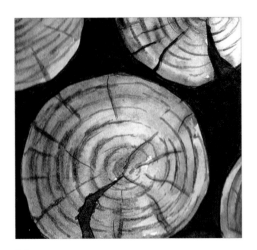

① 나무의 패널을 여러면으로 나눈다. 전체적으로 흐린 엘로우 오우커 색을 채색한다.

② 나뭇결은 웨이브 선, 물결무늬 등 나무 특유의 무늬들을 자연스럽게 그린다.

③ 번트 엄버, 번트 시엔나로 점점 나뭇결을 입체적으로 표현한다.

④ 나무를 잘랐을 때 보이는 단면은 여러 가지 형태로 보인다. 나무를 반으로 자른 둥글게 보이는 나이테는 둥근 띠모양의 형태를 갖고 있다.

⑤ 장작더미로 쪼갠 단면에서 보이는 특유의 아름다운 무늬를 표현한다.

⑥ 다른 각도로 쪼갠 장작의 무늬도 특이하고 다양하게 표현한다.

① 직선을 사용하여 나무 기둥을 그린다.

② 나뭇가지는 양옆으로 대칭이 되도록 표현한다.

③ 나뭇잎 위, 아래에 흐린 인디고로 찍어 주는 붓 터치를 넣어주며 균형감 있게 그린다.

④ 나무 맨 위의 폭은 좁게 시작하다가 점점 넓어지는 삼각형 모양으로 자연스럽게 그린다.
 명암은 아래로 갈수록 어둡게 넣는다.

⑤ 응용작은 습식 기법을 응용하여 블루 계열의 흐린 톤을 배경에 채색한다.

⑥ 크기가 다른 침엽수 나무를 그려 숲처럼 표현한다. 멀리 있는 숲과 작은 나무는 흐리게
 그려 원근감을 표현한다. 침엽수 나무 아래에 어두운 풀을 그려 안정감 있게 표현한다.

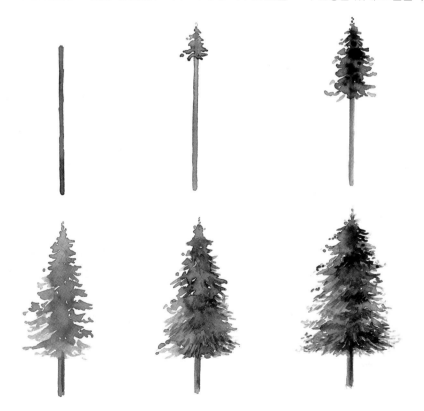

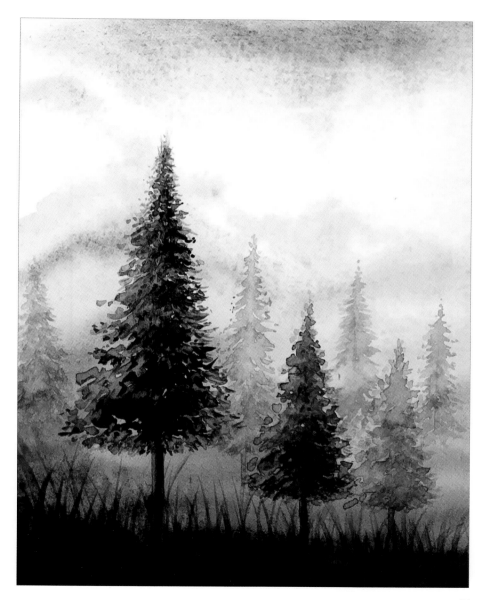

① 갈색 계열이나 번트 시엔나로 나무 기둥을 그린다.

② 나무 가지를 자연스럽고 힘 있게 그린다.

③ 레몬 옐로우와 샙 그린을 혼합하여 넉넉한 양으로 나뭇잎을 초벌 채색한다.

④ 마르기 전에 샙 그린을 더 추가하여 풍성한 나무를 덩어리감과 터치감 있게 표현한다.

⑤ 샙 그린과 인디고를 혼합하여 어두운 부분과 나무를 선명하게 강조하며 표현한다.

⑥ 가지를 더 그리고 균형감 있게 표현한다. 나무 아래 잔잔한 풀을 그려 평화로운 안정감을 표현한다.

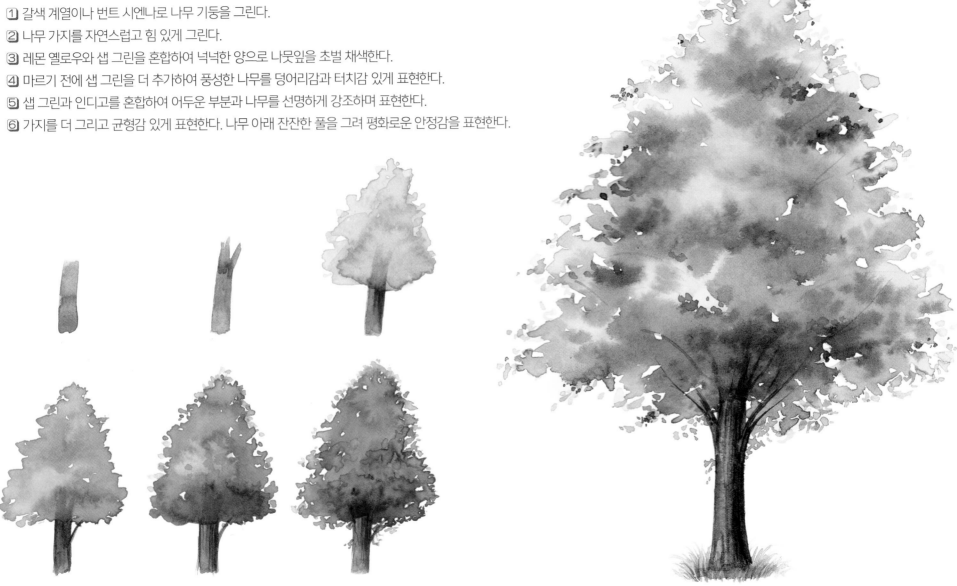

야자수

① 야자수 나무의 기둥과 잎의 위치를 흐리게 표현한다.

② 야자수 잎맥은 레몬 옐로우와 샙 그린의 흐린톤으로 사선 모양의 붓 터치로 그린다.

③ 초벌로 채색된 이파리 위에 조금 더 진한 색을 칠한다.

④ 야자수 이파리를 하나씩 채색한다.

⑤ 야자수 잎의 시작 부분인 윗부분은 채색을 진하게, 아래로 떨어지는 잎은 흐리게 명암을 넣어 입체감을 표현한다.

⑥ 야자수 잎이 포개지는 부분은 샙 그린과 인디고를 혼합해 어두운 명암을 넣는다. 나무 기둥은 가로 방향으로 터치를 부분부분 넣는다.

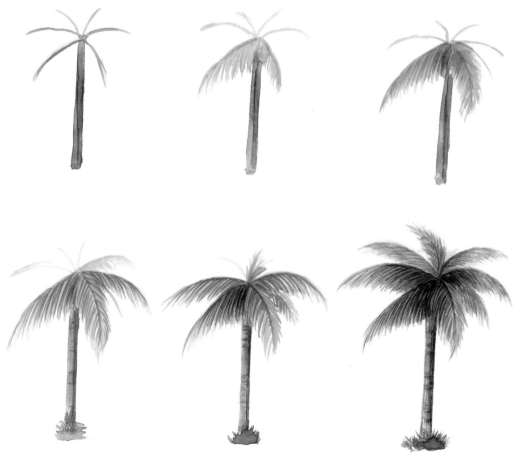

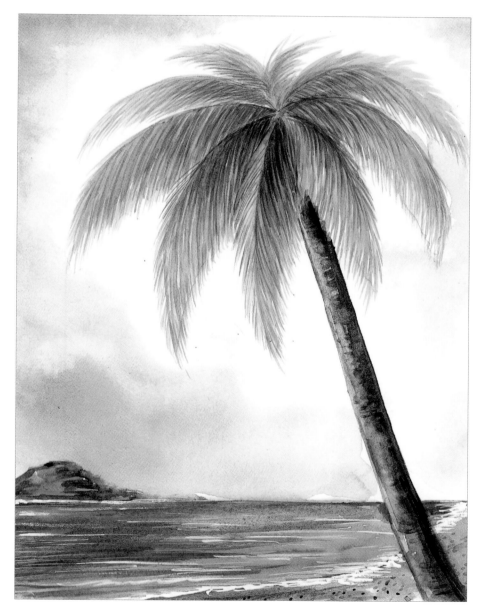

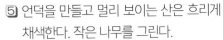

나무가 있는 풍경 영상

① 수평선 구도와 나무를 연필로 스케치한다.

② 연필 선 위에 펜 선을 입힌다. 연필 선을 지우개로 지운다.

③ 배경에 깨끗한 물을 바르고 마린 블루로 배경을 분위기 있게 채색한다.

④ 포스터 칼라 블랙으로 나무를 한 그루씩 그린다. 나무 몸통과 가지를 그린다.

⑤ 언덕을 만들고 멀리 보이는 산은 흐리게 채색한다. 작은 나무를 그린다.

⑥ 근경에 있는 작은 나무를 그린다. 전체적으로 나뭇가지를 많이 그린다. 멀리 뻗어 있는 여린 가지는 흐린 가는 선으로 그린다.

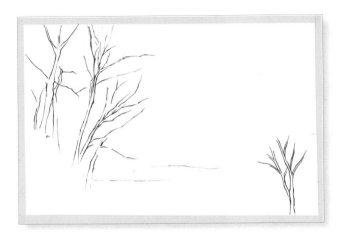

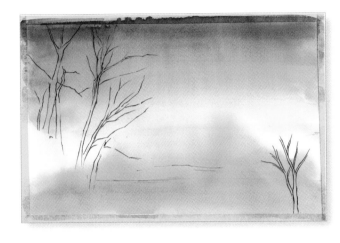

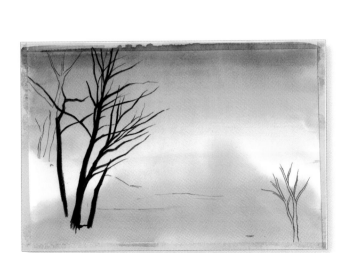

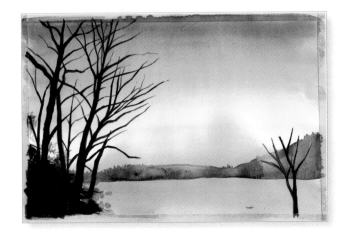

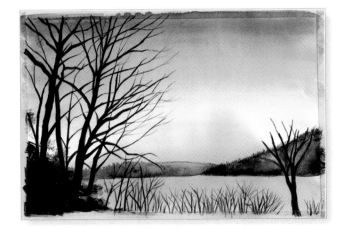

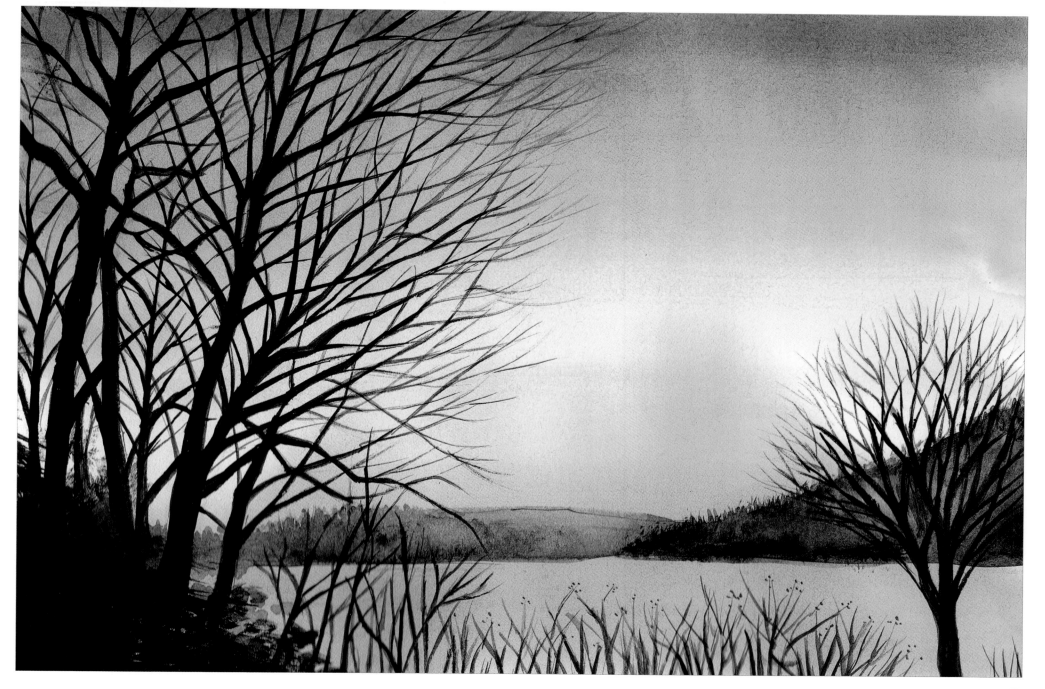

① 성당과 비행기를 연필로 스케치한다.

② 펜 선을 입히고 지우개로 연필 선을 지운다.

③ 배경은 번지기 기법으로 코발트 블루와 바이올렛의 환상적인 배경을 표현한다.

④ 비행기와 성당을 포스터 칼라 블랙으로 채색한다.

⑤ 성당을 조금씩 블랙으로 채색한다.

⑥ 성당 채색이 마무리 되면 배경에 뿌리기 기법으로 흰색 점들을 표현한다. 많이 뿌리면 은하수처럼 보이고 잔잔하게 뿌리면 별 등의 느낌을 표현할 수 있다.

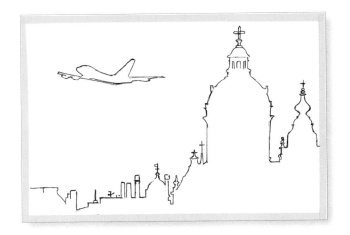

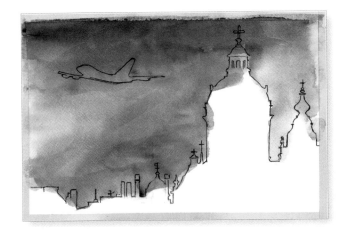

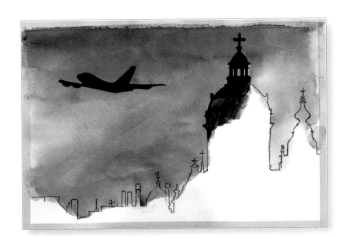

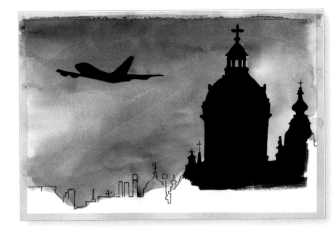

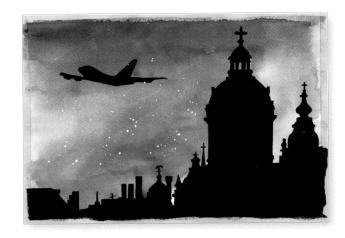

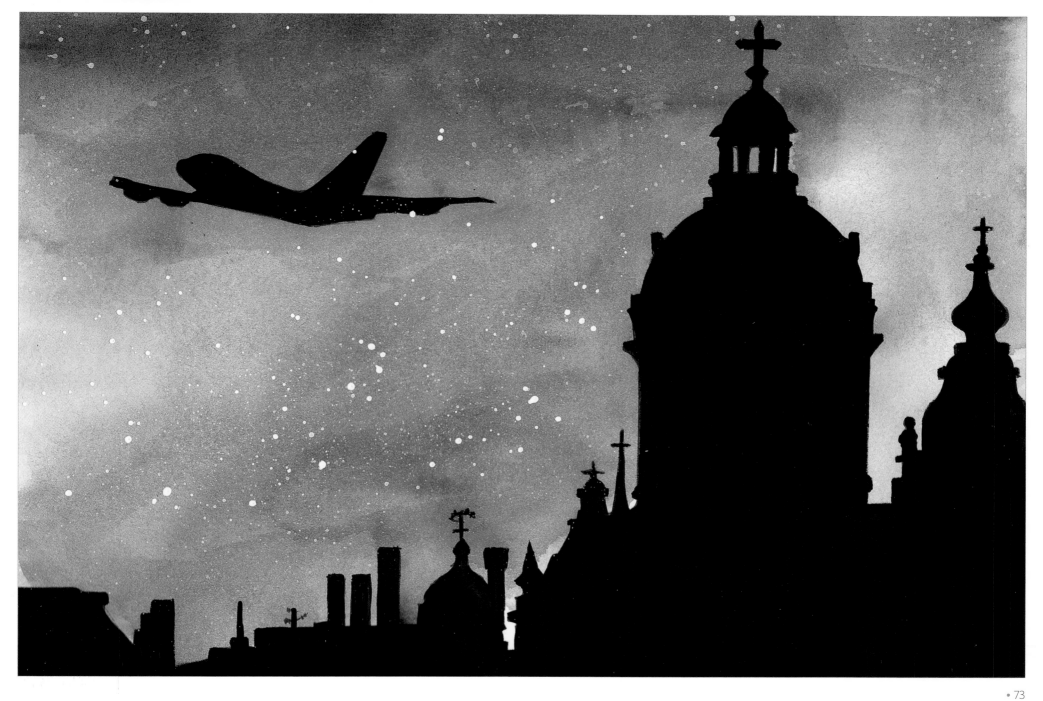

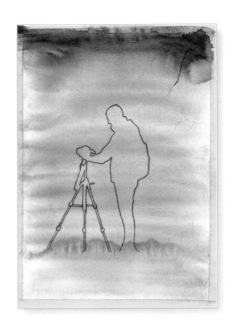
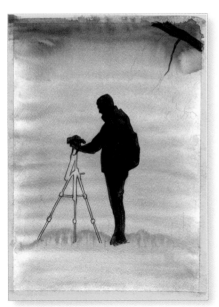
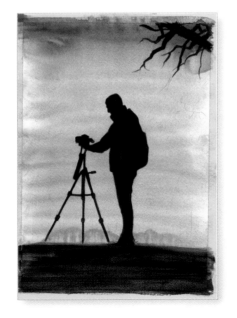
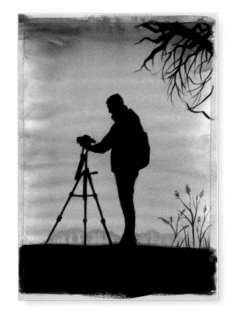

1 사진사를 연필로 스케치한다.
2 펜 선을 입히고 연필 선을 지우개로 지운다.
3 전체 배경에 흐린 인디고를 채색한다.
4 포스터 칼라 블랙으로 사진사와 나무를 채색한다.
5 나뭇가지를 조금씩 더 그려주고 땅도 블랙으로 채색한다.
6 풀과 풀꽃을 그려주고 나뭇가지를 좀 더 많이 그려 무성하게 보이도록 표현한다.

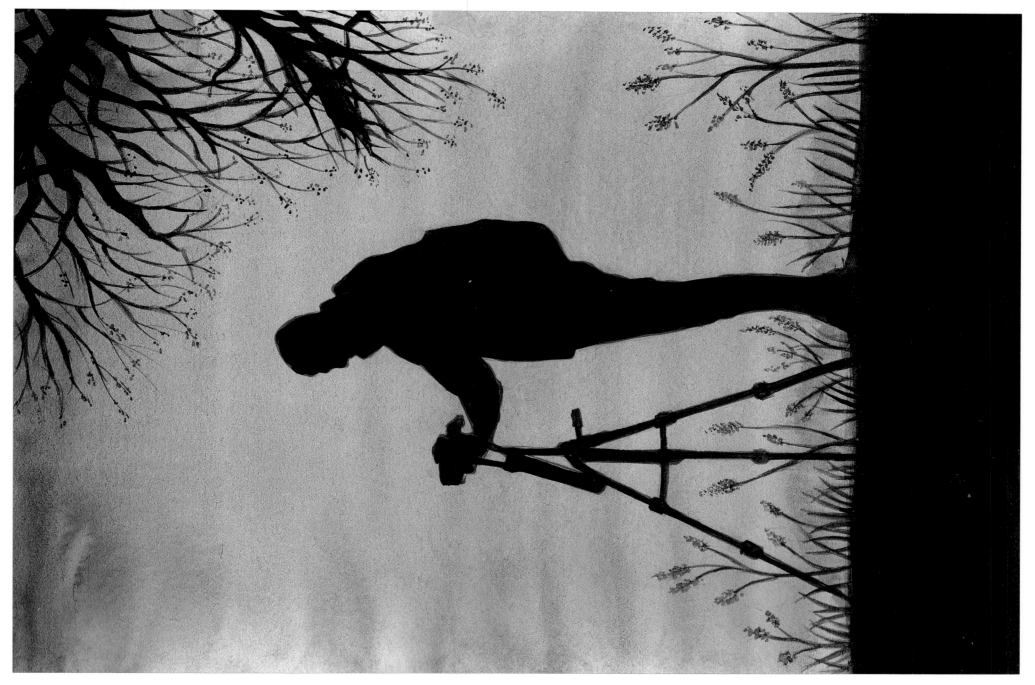

① 연필로 수원화성을 스케치한다.
② 지우개로 연필 선을 지운다.
③ 수원화성의 돌담과 성문, 풀 등을 펜 선으로 입힌다.
④ 그림의 어두운 부분은 펜 선으로 어둡게 채색한다.

⑤ 하늘은 맑고 깨끗한 세루리안 블루로 채색한다.
⑥ 레몬 옐로우와 샙 그린을 혼합한 색으로 풀을 가볍게 채색한다. 수원화성은 채색 없는 어반 스케치로 남기고 하늘과 풀은 채색하여 대비를 표현한다. 경쾌하고 시원하며 시각적으로 선명한 그림을 표현한다.

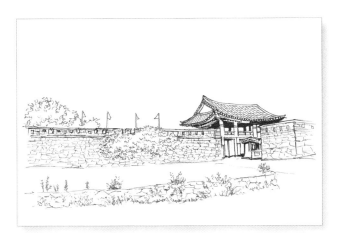

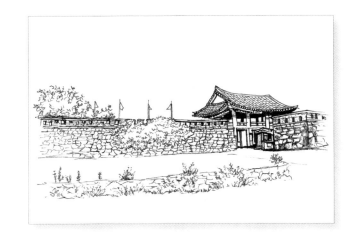

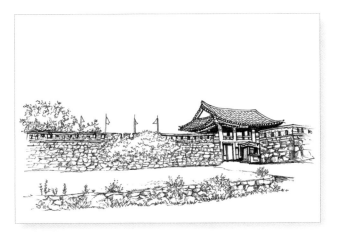

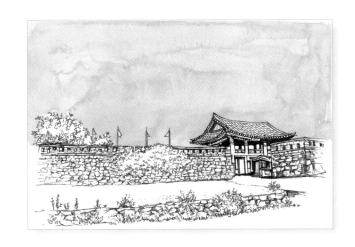

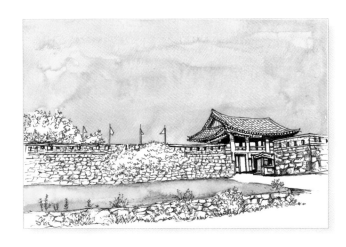

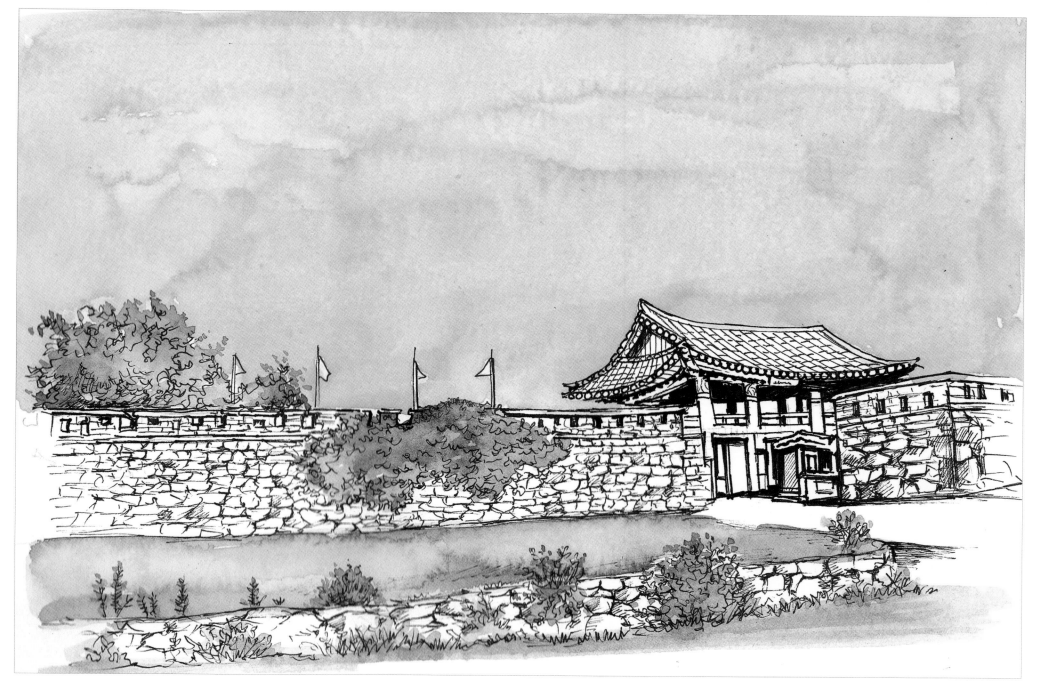

전차

① 연필로 전차를 스케치한다.
② 연필 선 위에 펜 선을 입히고 지우개로 연필 선을 지운다.
③ 어두운 부분은 펜으로 어둡게 채색한다.
④ 맑고 깨끗한 하늘을 채색한다.

⑤ 전차의 앞부분만 레드로 채색하고 노란 택시와 이정표, 담장은 초벌로 맑게 채색한다.
⑥ 전차 아래에 그림자를 넣고, 어반 스케치와 부분 채색의 조화를 이뤄 가볍고 맑은 느낌을 표현한다.

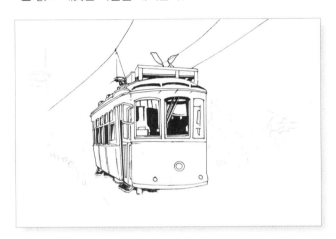
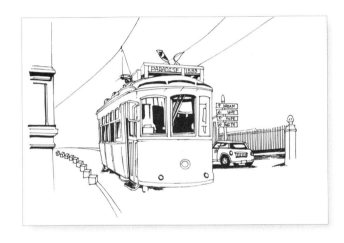
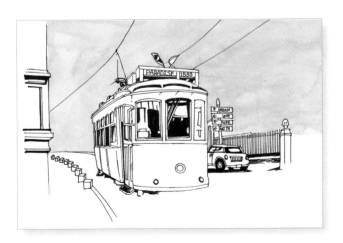
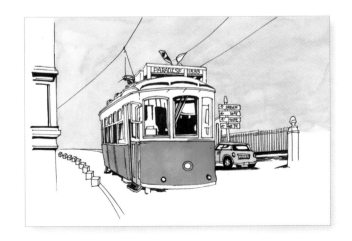
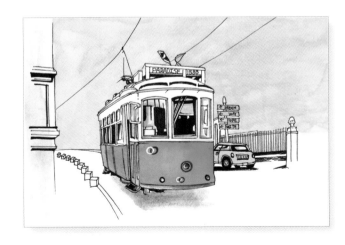

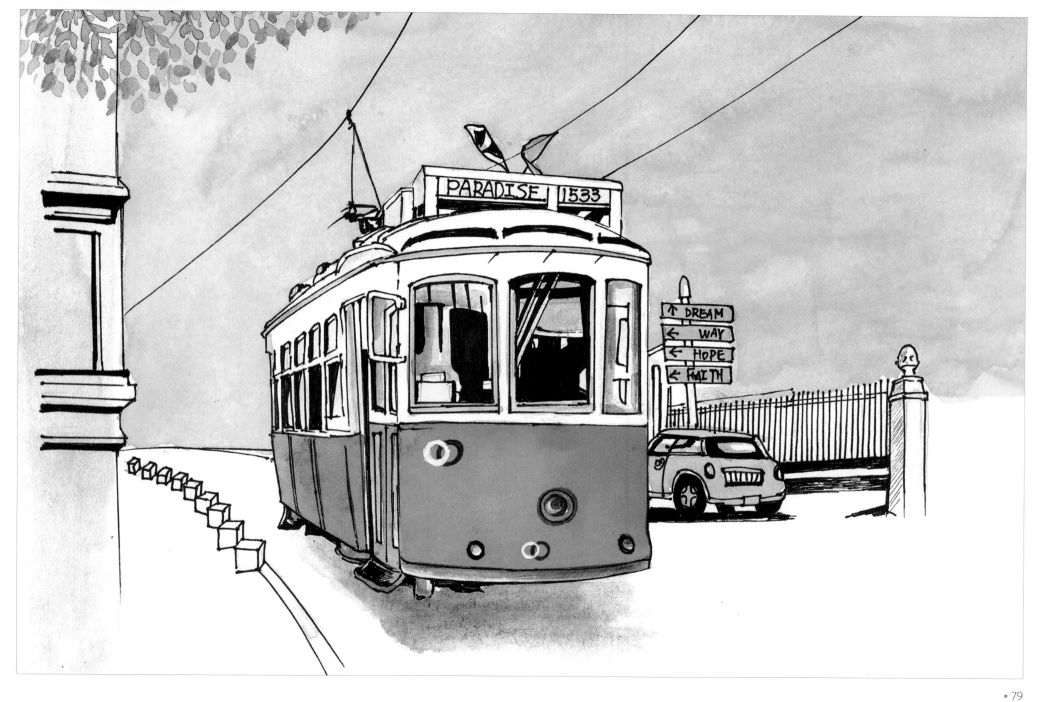

다리가 있는 풍경

① 연필로 다리가 있는 풍경을 스케치한다.

② 연필 선 위에 펜 선을 입히고 지우개로 연필 선을 지운다.

③ 건물과 다리, 배에 펜 선으로 명암을 넣는다.

④ 배, 기둥 등에는 부분 포인트 채색을 넣어 선명함과 시각적 효과를 표현한다.

⑤ 하늘은 맑은 세루리안 블루, 바닷물은 맑은 마린 블루로 가볍게 채색한다.

⑥ 전체적으로 물감을 채색하지 않은 어반 스케치 건물, 다리와 채색이 들어간 하늘, 바다, 배 등과 대비를 이뤄 선명하고 심플한 느낌으로 표현한다.

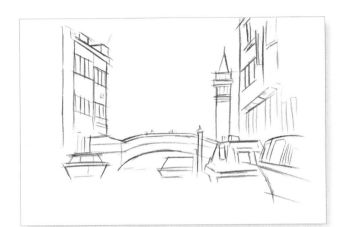

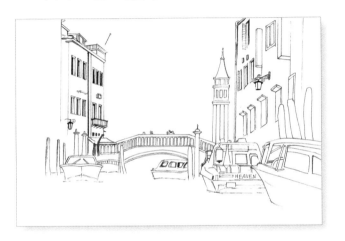

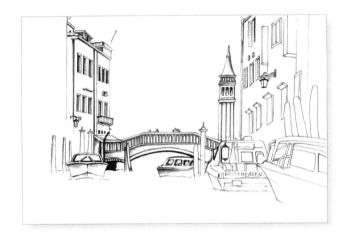

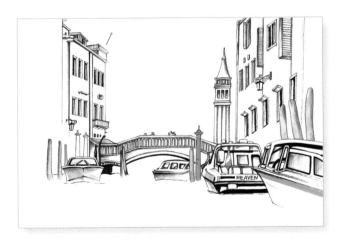

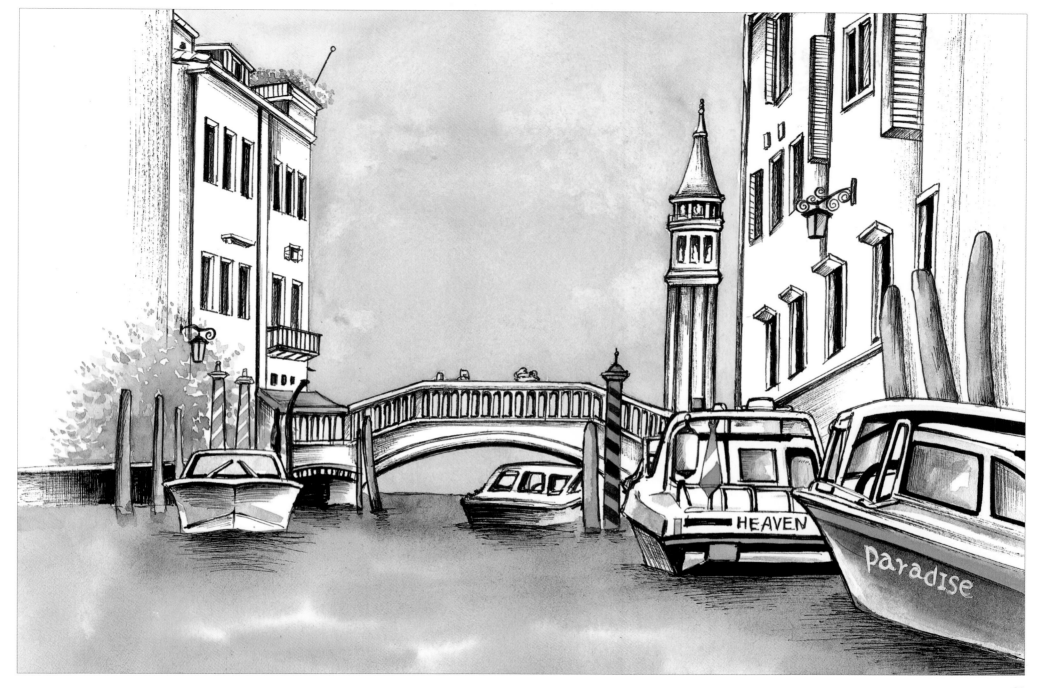

카페 풍경

① 크라프트지 종이 위에 연필로 카페 풍경을 스케치한다.
② 연필 선 위에 펜 선을 입히고 지우개로 연필 선을 지운다.
③ 어두운 부분은 펜 선으로 어둡게 채색한다.
④ 명암을 조금 넣는다.

⑤ 크라프트지는 종이가 얇아 물감을 여러 번 채색하면 종이가 일어난다. 맑은 농도의 채색으로 무겁지 않게 채색한다.
⑥ 물감이 마르면 펜 선으로 어두운 명암을 더 넣고 밝게 빛나는 하이라이트는 흰색 펜을 사용하여 그림을 더 시각적으로 돋보이게 표현한다.

① 크라프트지 종이 위에 연필로 런던 타워브릿지를
　 스케치한다.

② 연필 선 위에 펜 선을 입히고 지우개로 연필 선을 지운다.

③ 타워 브릿지를 옅게 채색한다.

④ 어두운 면은 펜으로 진하게 채색한다.

⑤ 흰색 펜으로 창문과 다리 등의 창틀과 무늬를 표현해 타워
　 브릿지를 돋보이게 표현한다.

⑥ 펜 선으로 리터칭을 넣어 그림을 더 선명하게 보이도록
　 표현한다.

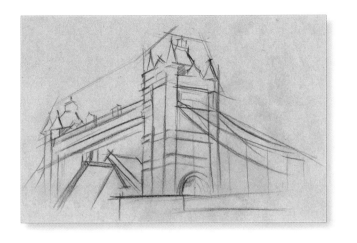

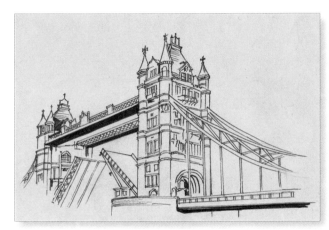

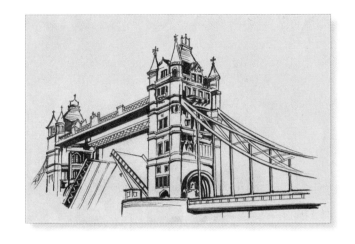

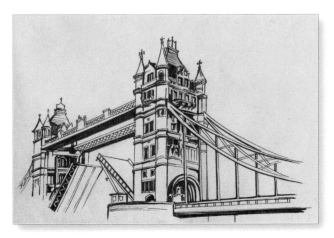

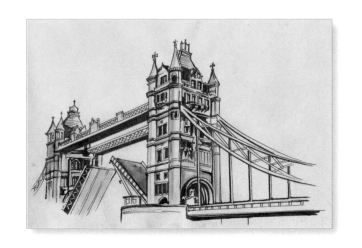

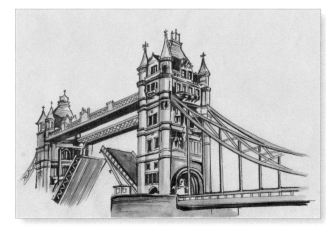

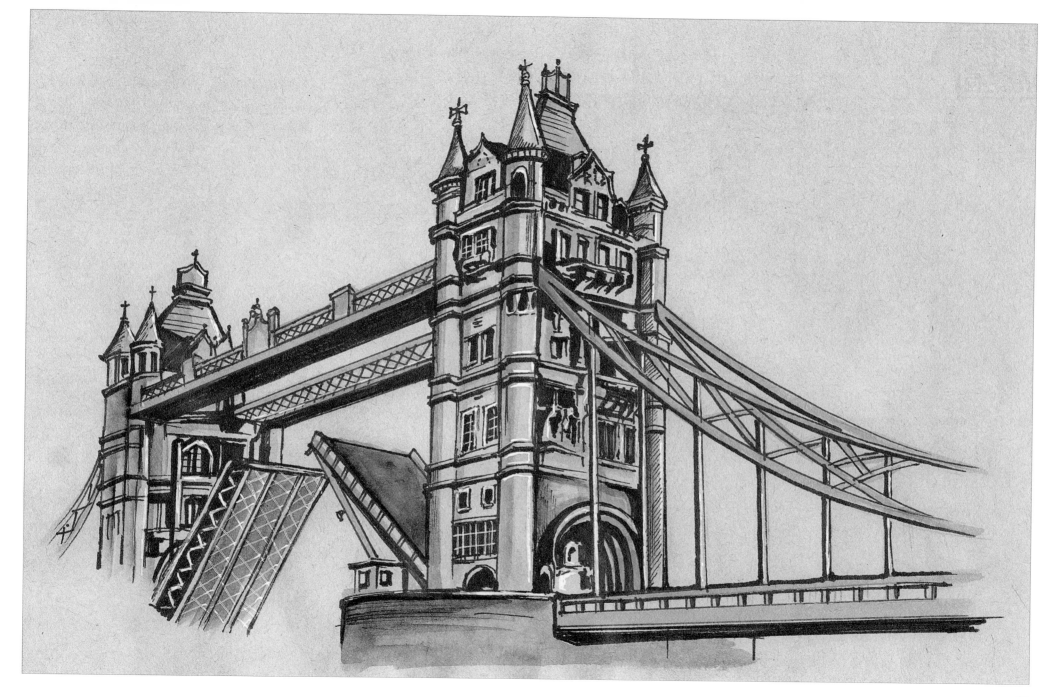

계단이 있는 집

① 크라프트지 위에 연필로 스케치한다.
② 연필 스케치 선 위에 펜 선을 입힌다.
③ 번트 시엔나로 집을 흐리게 채색한다.
④ 흐린 인디고로 계단을 채색한다.
⑤ 화초는 레몬 옐로우와 그린을 혼합하여 채색한다.

화분에 가까운 잎은 조금 진하게, 멀리 있는 잎은 조금 흐리게 터치감을 넣어 채색한다.

⑥ 계단과 돌벽은 명암을 거칠게 넣고, 포스터 칼라 흰색으로 밝게 보이는 부분을 칠해 시각적 효과를 표현한다. 펜 선으로 그림을 더욱더 선명하게 명암을 주면서 리터칭한다.

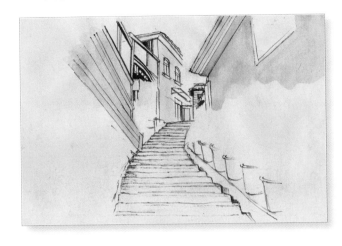

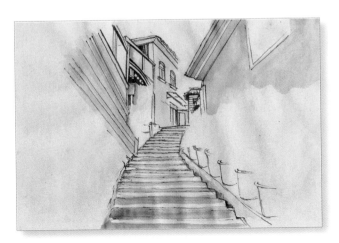

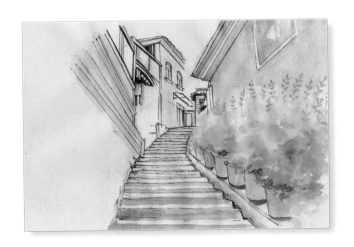

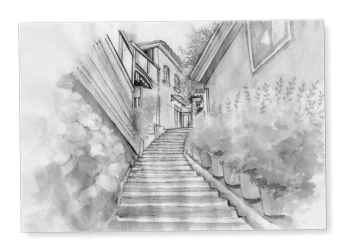

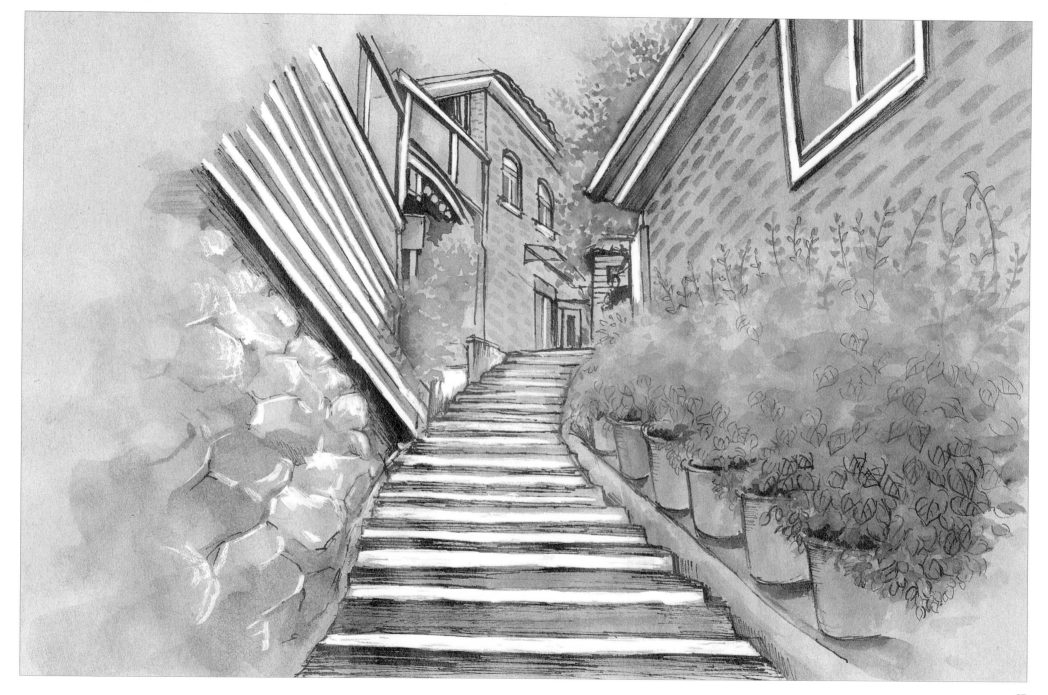

① 연필로 풍차를 스케치한다. 펜 선을 입히고 연필 선은 지우개로 지운다.

② 번지기 기법으로 보라와 파랑이 만나는 환상적인 하늘을 표현한다.

③ 풍차는 옐로우 오우커와 갈색 계열로 채색한다.

④ 멀리 있는 건물은 흐리게 채색한다.

⑤ 거칠은 바위 바닥은 번트 시엔나와 인디고로 강하게 표현해 풍차와 대비를 나타낸다.

⑥ 풍차와 날개 등에 펜 선으로 리터칭을 넣어 그림을 선명하게 표현한다.

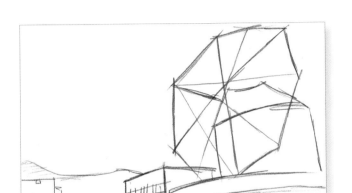

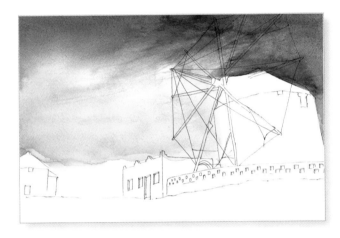

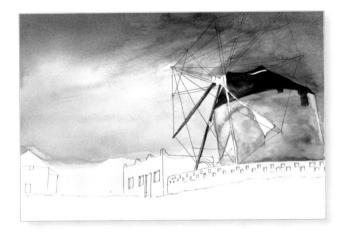

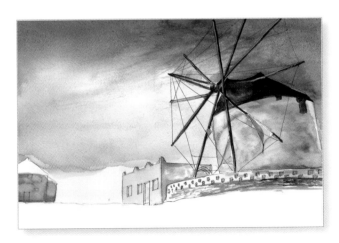

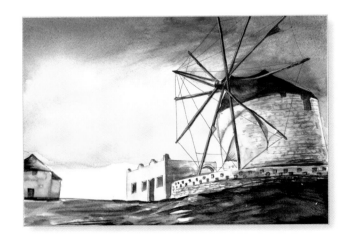

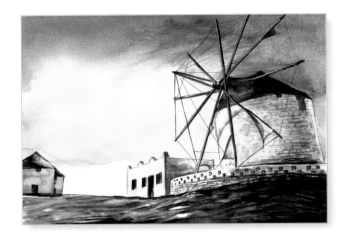

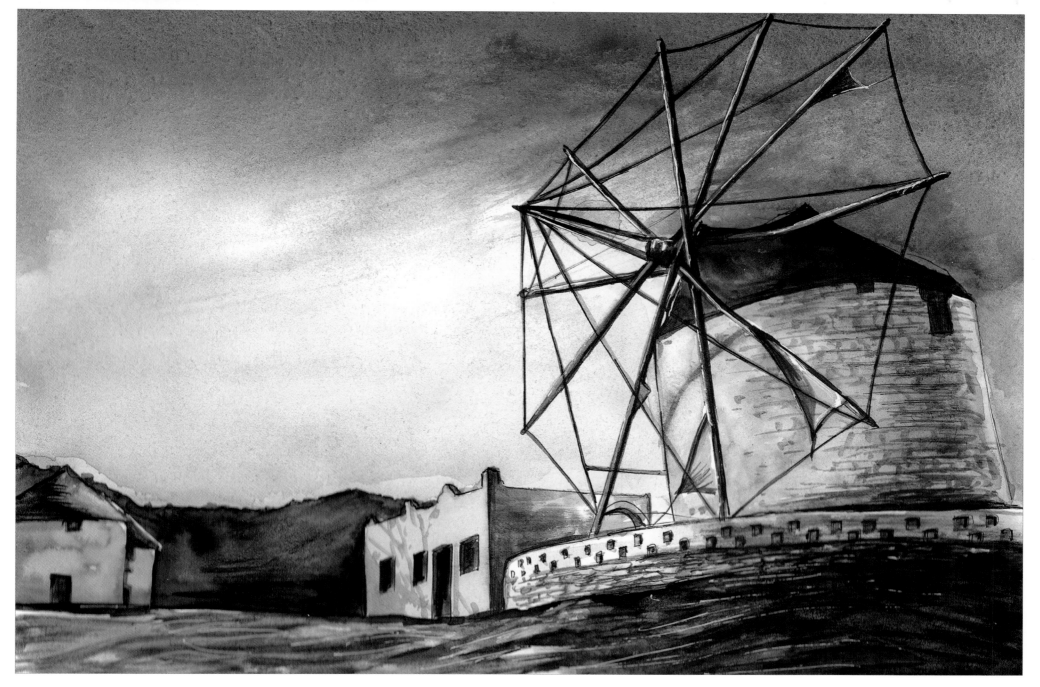

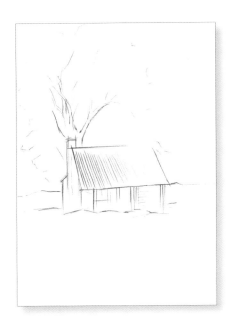
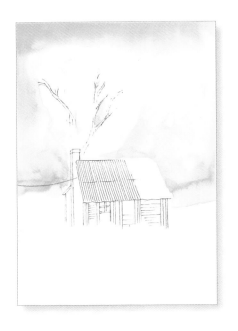
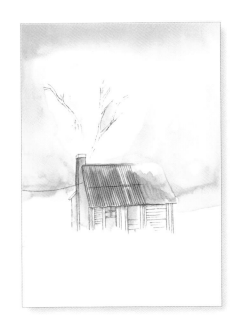

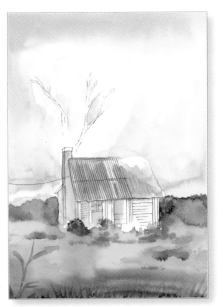
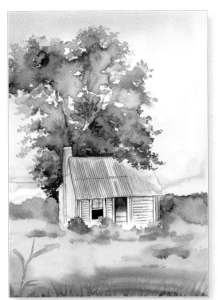
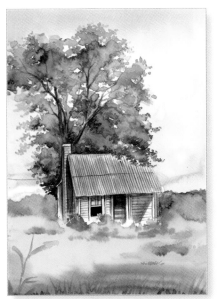

1 큰 나무와 오두막을 연필로 스케치하고 그 위에 펜 선을 입힌다.

2 하늘은 습식 기법을 응용하여 세루리안 블루로 맑은 하늘을 표현한다.

3 오두막을 전체 초벌 채색한다.

4 들판은 자연스럽고 부드럽게 채색한다.

5 큰 나무는 울창하고 풍성한 녹색 계열로, 이파리는 자연스런 붓 터치로 표현한다.

6 나뭇가지를 그려넣어 나무를 섬세하게 표현한다. 물감이 마르면 강조하고 싶은 오두막 지붕 등에 펜 선을 넣어 깊이 있고 선명한 그림을 표현한다.

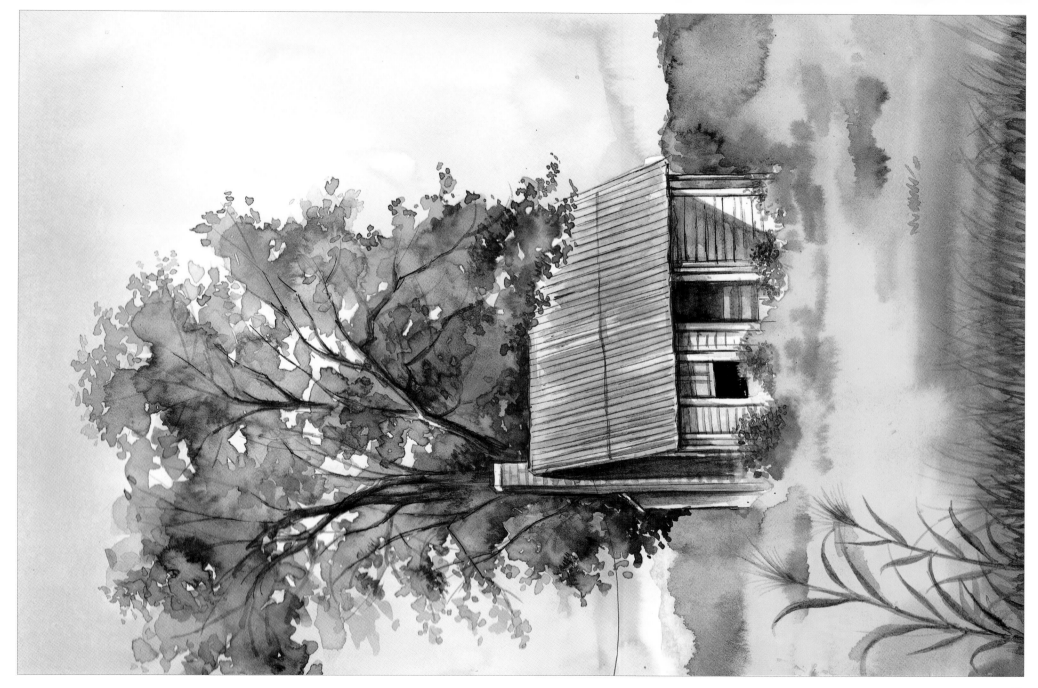

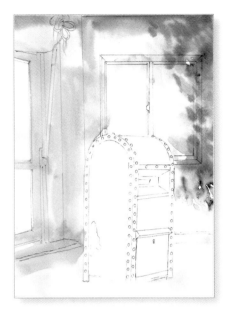

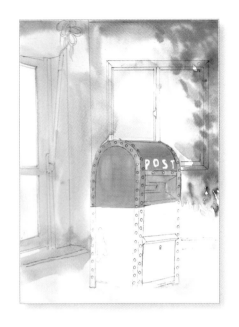

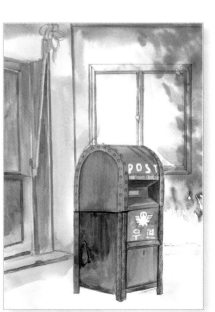

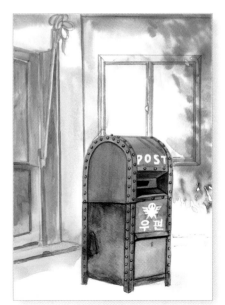

1 우체통을 연필로 스케치하고 그 위에 펜 선을 입힌다.

2 창문을 덮고 있는 나뭇잎 그림자는 습식 기법을 응용하여 인디고로 채색한다.

3 부드럽고 자연스러운 붓 터치를 사용하여 이파리 그림자를 많이 표현한다. 옛날 우체통의 윗부분을 레드로 채색한다.

4 옛날 우체통의 아랫부분은 샙 그린으로 채색한다.

5 우체통의 녹슨 부분과 외형의 작은 구들을 표현한다.

6 우체통의 흰글씨와 심벌을 흰색으로 채색해 우체통을 상징적으로 잘 보이게 표현한다. 펜 선으로 리터칭하여 그림을 선명하게 표현한다.

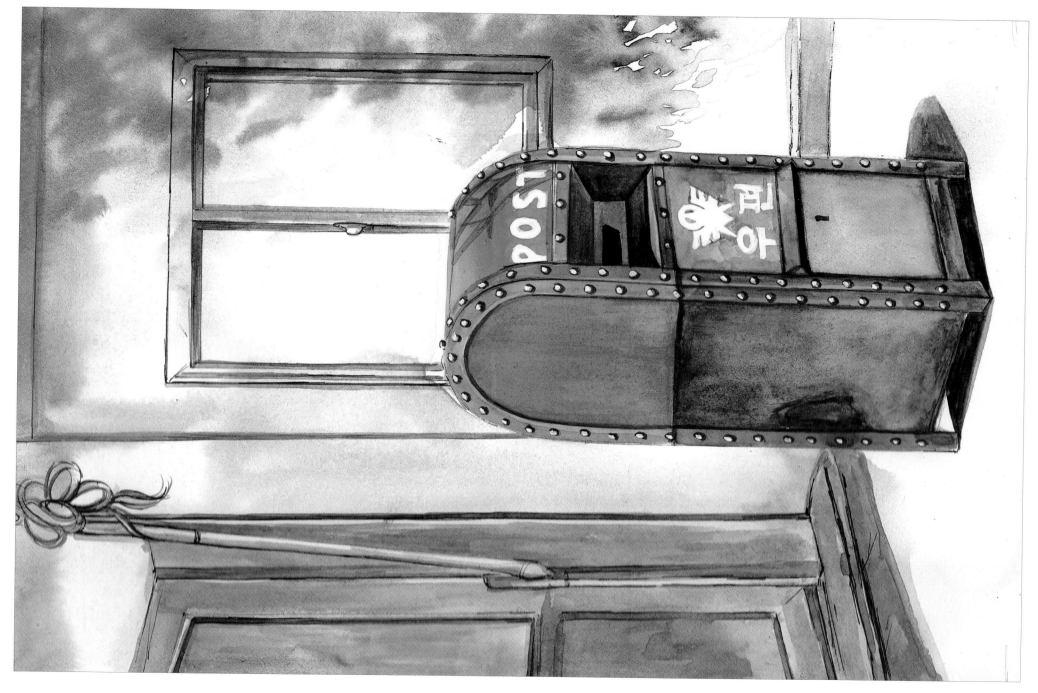

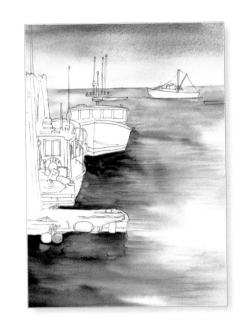

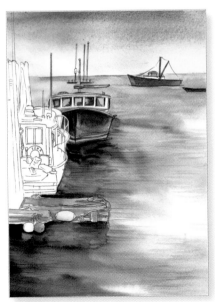
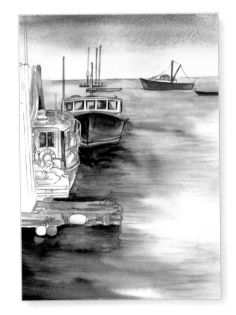
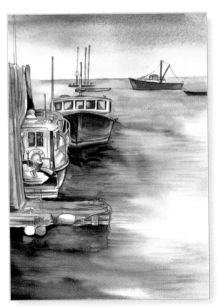

1️⃣ 수평선 구도와, 수직선 구도를 응용하여 연필로 스케치한다.

2️⃣ 펜 선을 입히고 지우개로 깨끗이 지운다. 블루 계열로 평화로운 하늘을 표현한다.

3️⃣ 깨끗한 물을 바다 전체에 바르고 마르기 전에 인디고로 신속히 채색한다. 큰 붓을 사용하면 편리하다.

4️⃣ 배를 인디고와 레드로 가볍게 채색한다. 뱃머리가 입체적으로 보일 수 있게 명암을 인디고로 표현한다. 멀리 보이는 배를 흐리게 채색한다.

5️⃣ 배의 지붕, 창문 등을 채색한다.

6️⃣ 나무 기둥과 깃발을 채색한다. 전체적으로 차분하고 묵직한 느낌의 풍경을 표현한다.

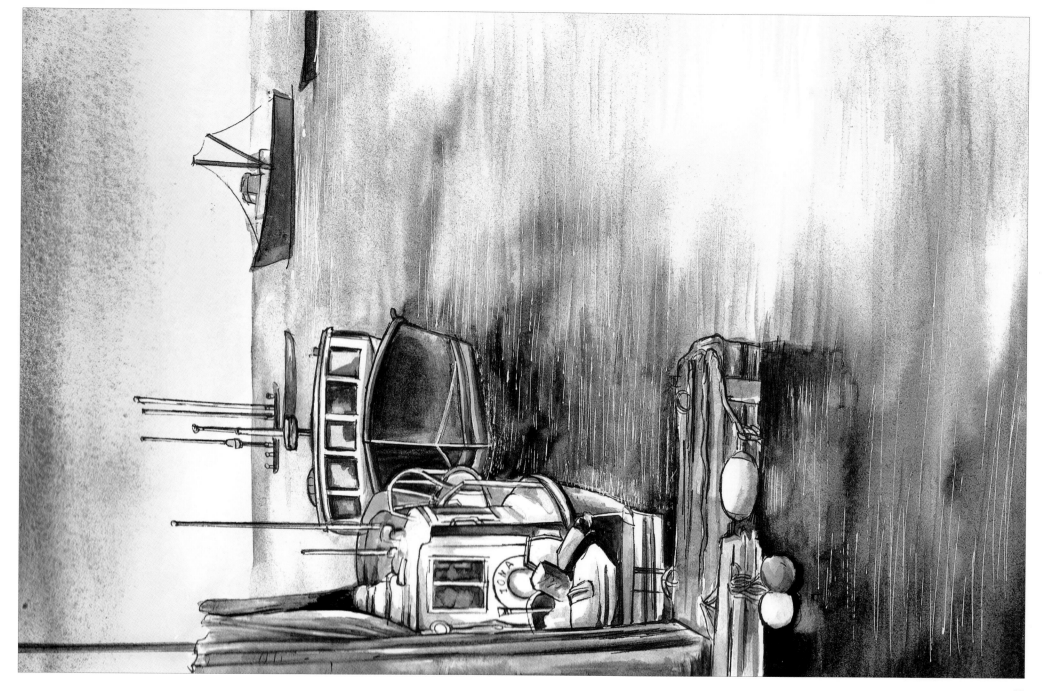

전봇대와 거리

① 수직선 구도를 응용하여 전봇대와 자동차, 산을 스케치한다.

② 그려진 연필 선 그림 위에 펜 선을 입히고 연필 선은 지운다. 공간감이 느껴지게 맑은 하늘과 구름을 자연스럽게 채색한다.

③ 자동차를 채색한다.

④ 맨 앞부분의 큰 전봇대는 조금 강하게 채색하고 멀리 있는 전봇대 등은 흐리게 채색한다.

⑤ 전봇대에 붙어 있는 스티커를 여러 색으로 채색한다.

⑥ 멀리 있는 숲은 레몬 옐로우와 샙 그린을 혼합하여 자연스러운 터치감을 넣어 채색한다.

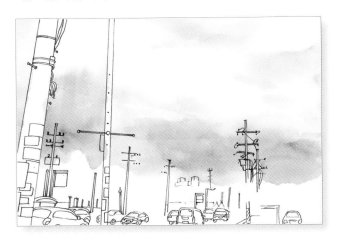

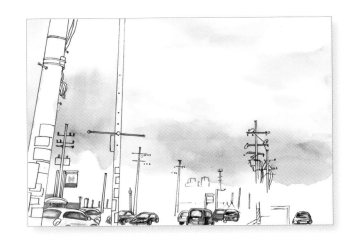

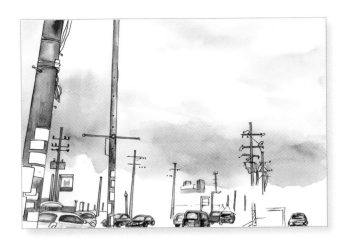

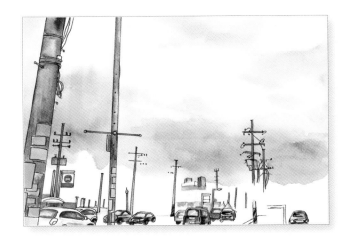

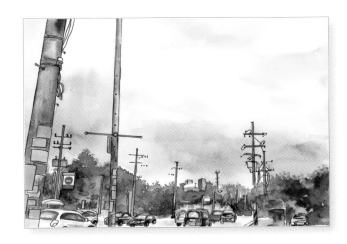

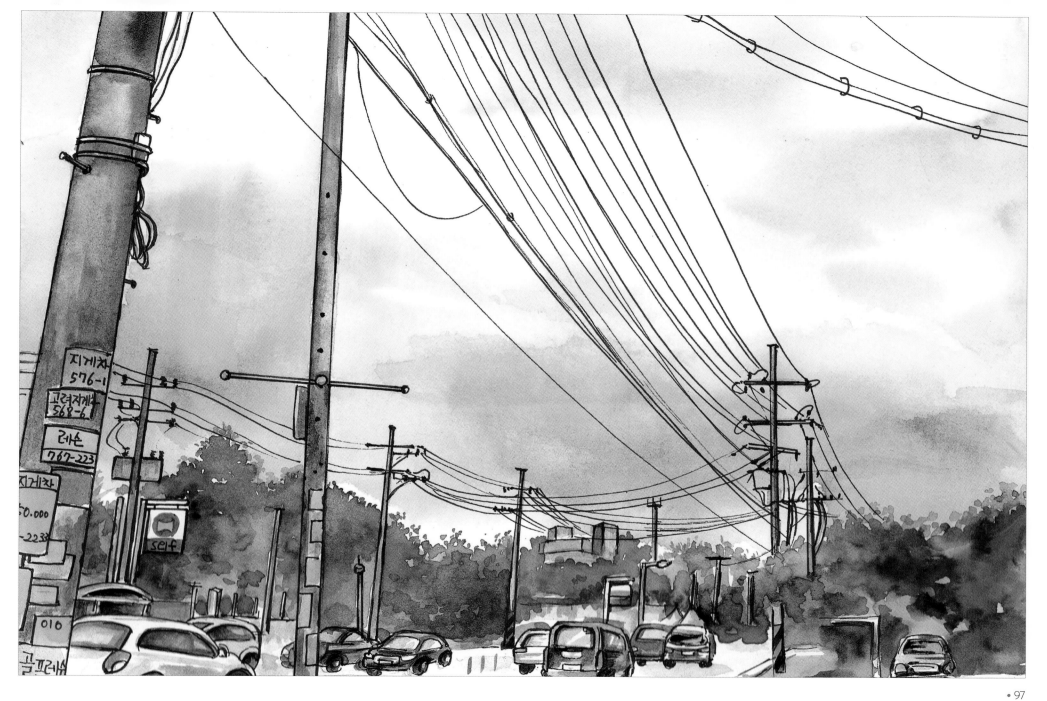

Exercise

지금까지는 어반 수채화 초급에서 고급 테크닉을 배워 보았습니다.
이제부터는 실전작을 참고하여 여러분만의 감성적인 어반 수채화를 완성해 봅니다.

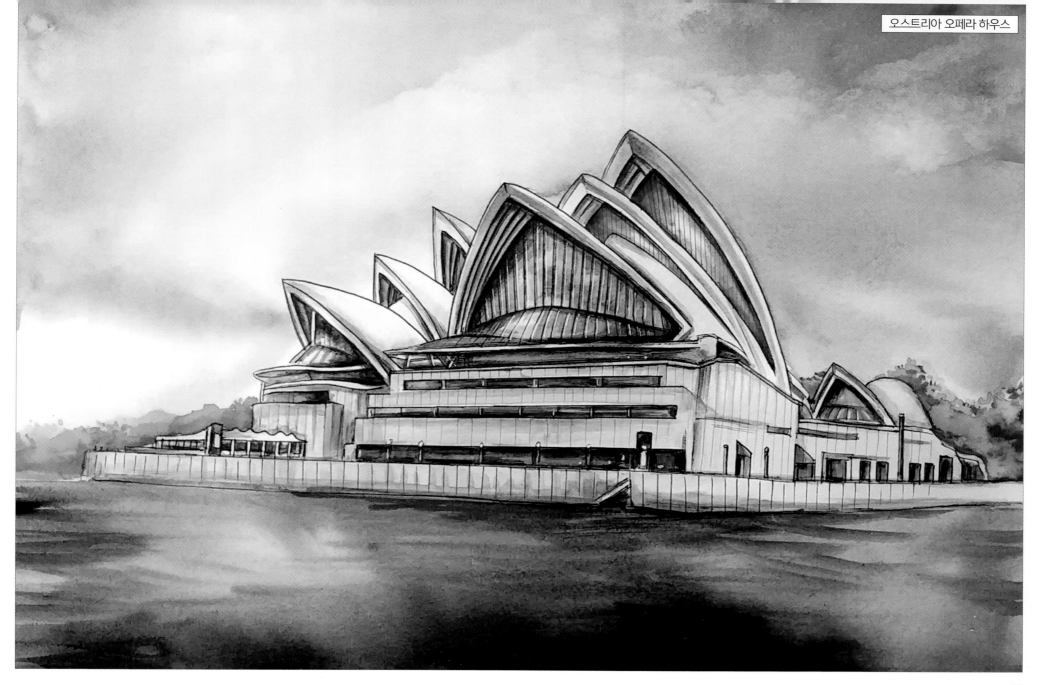

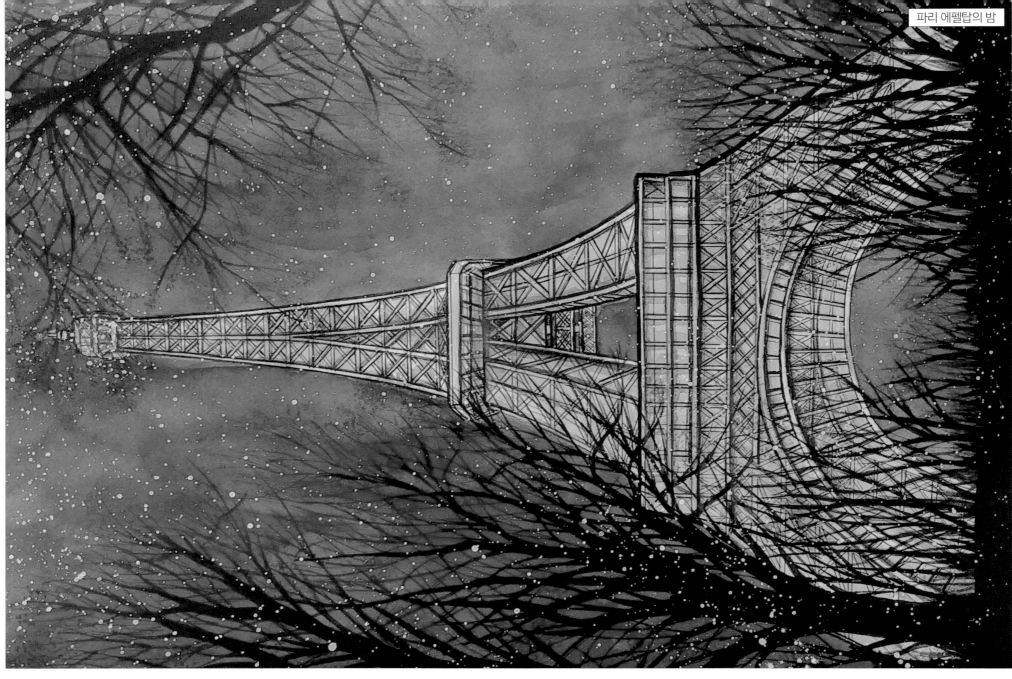

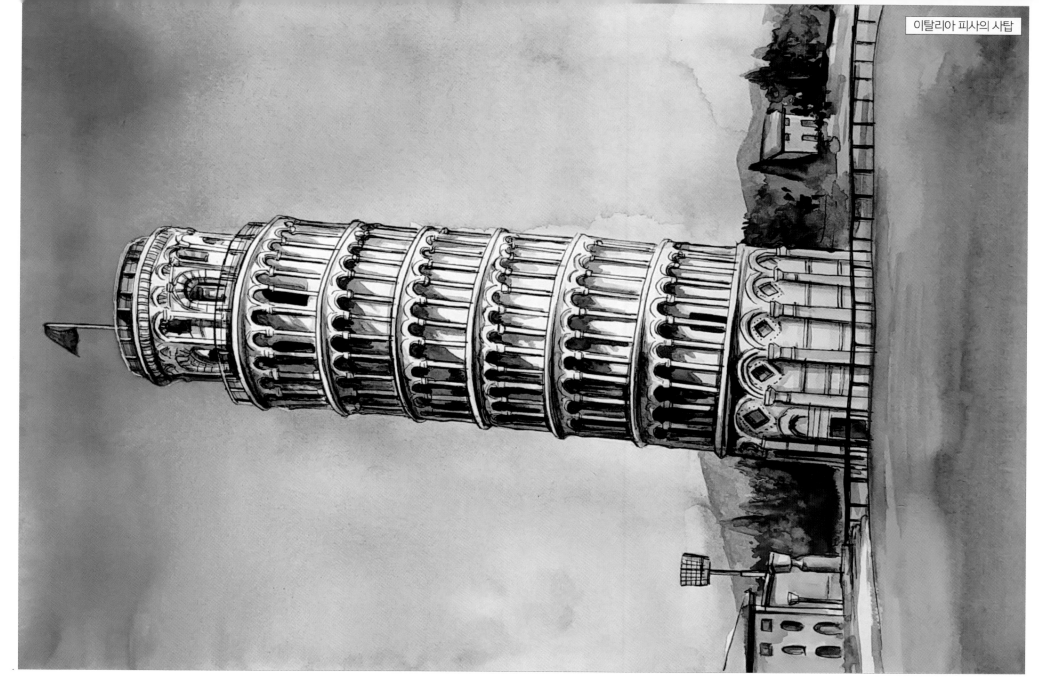

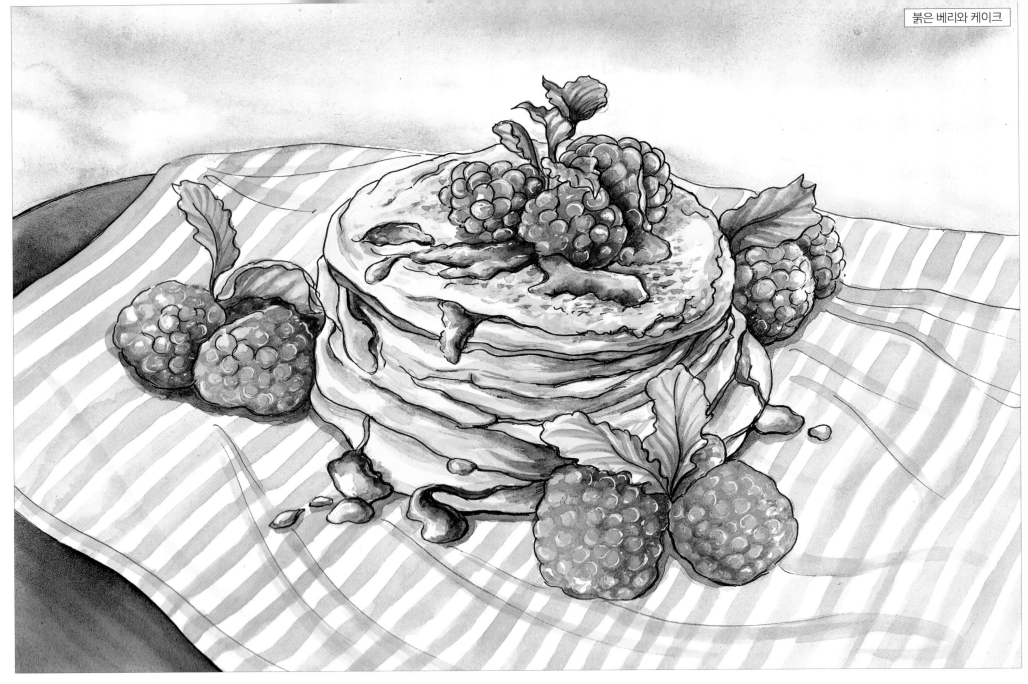

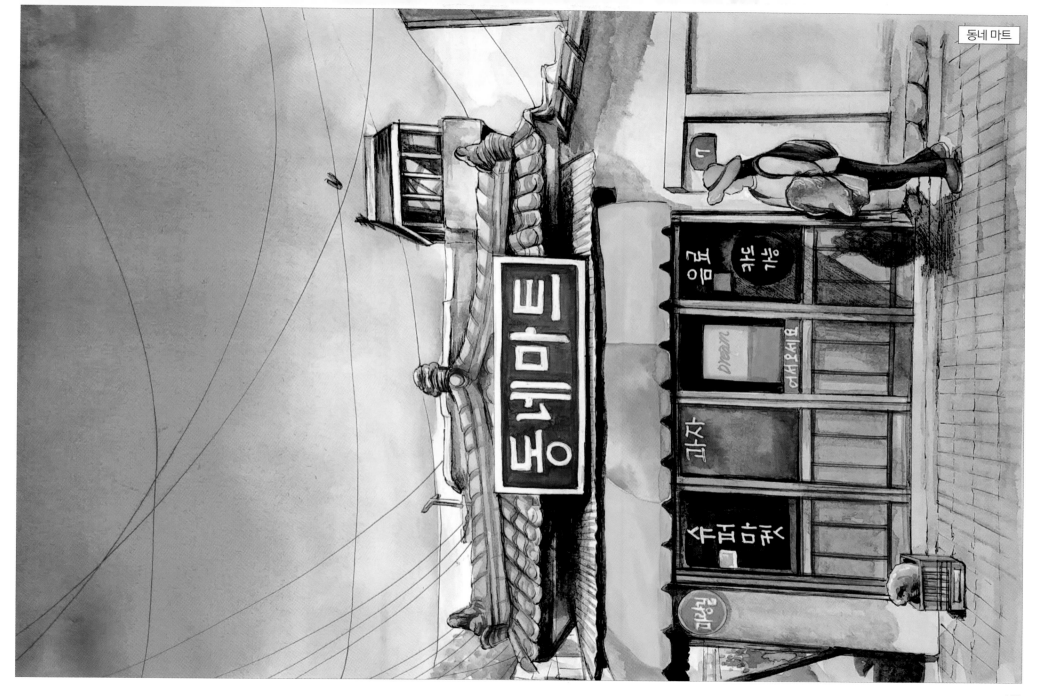

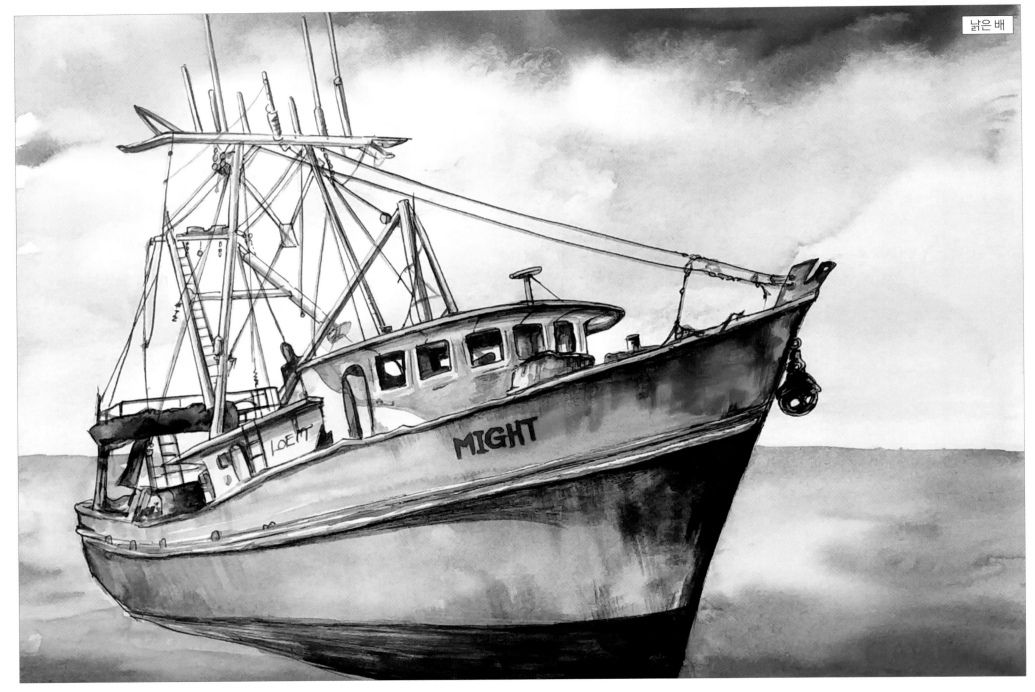

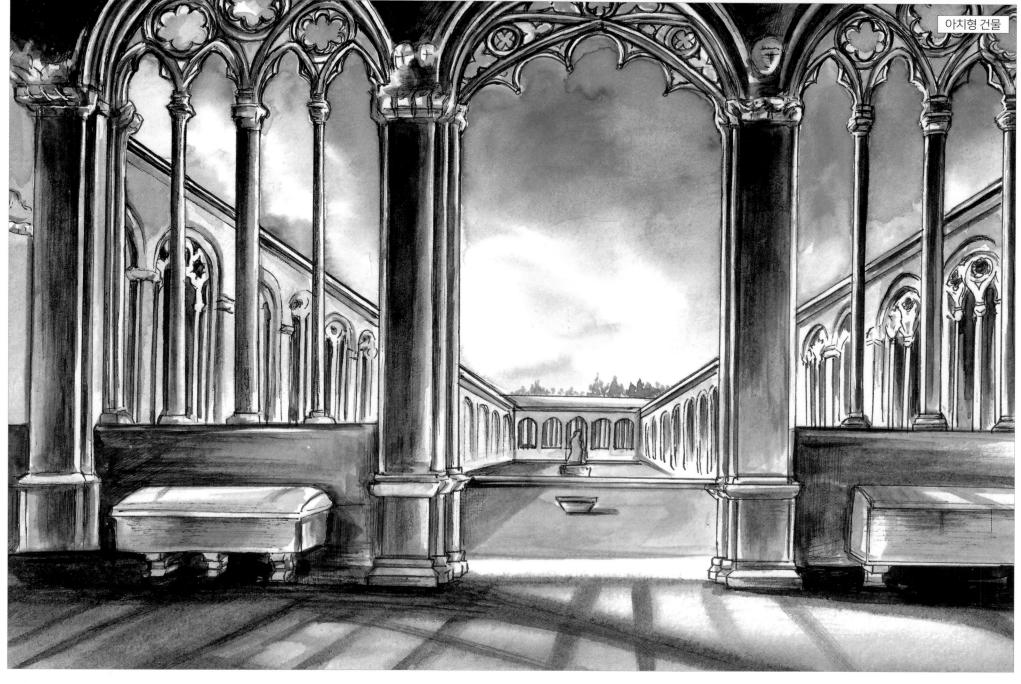

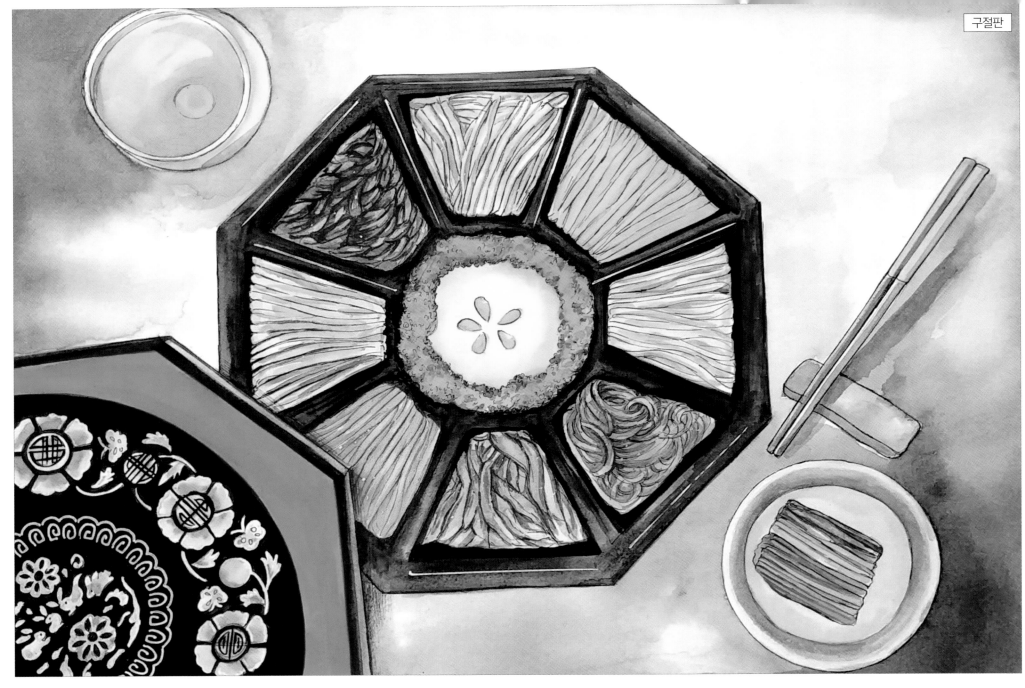

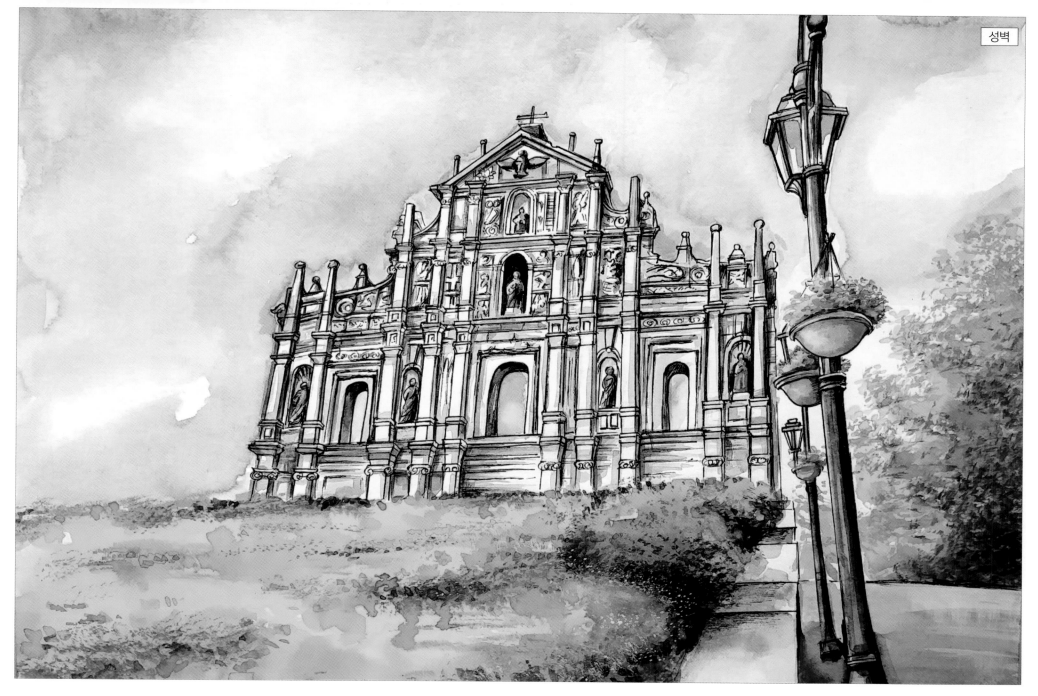

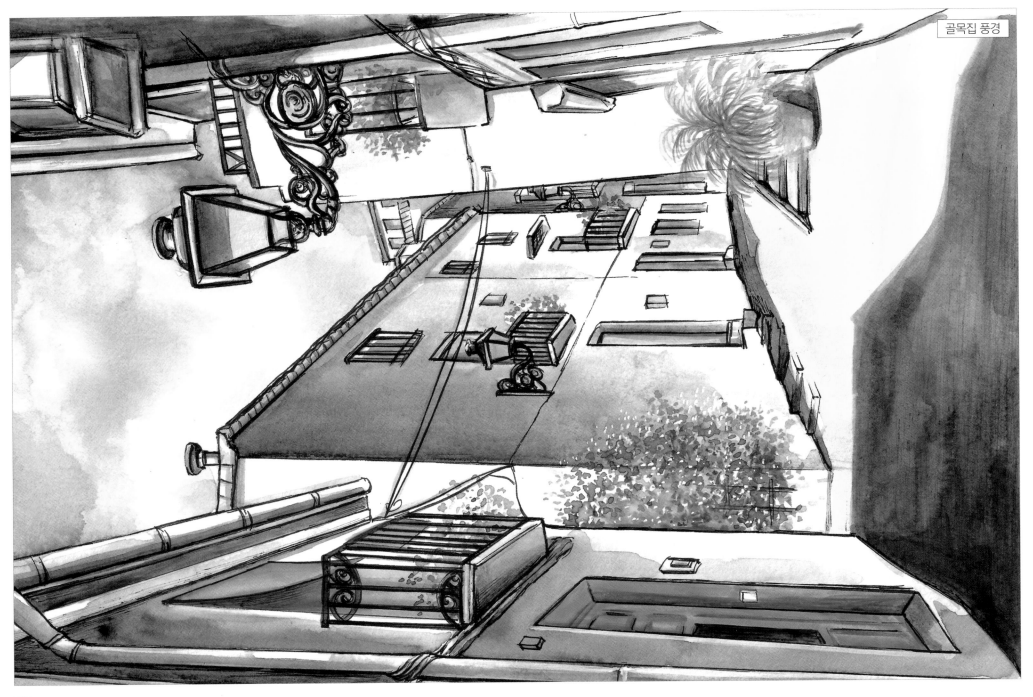

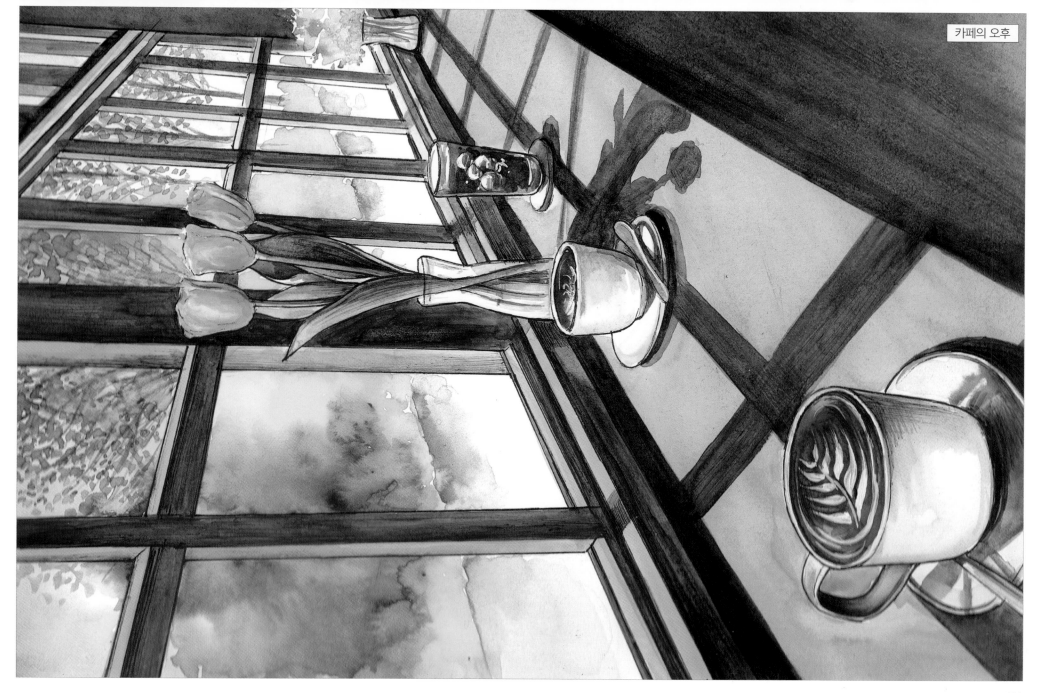

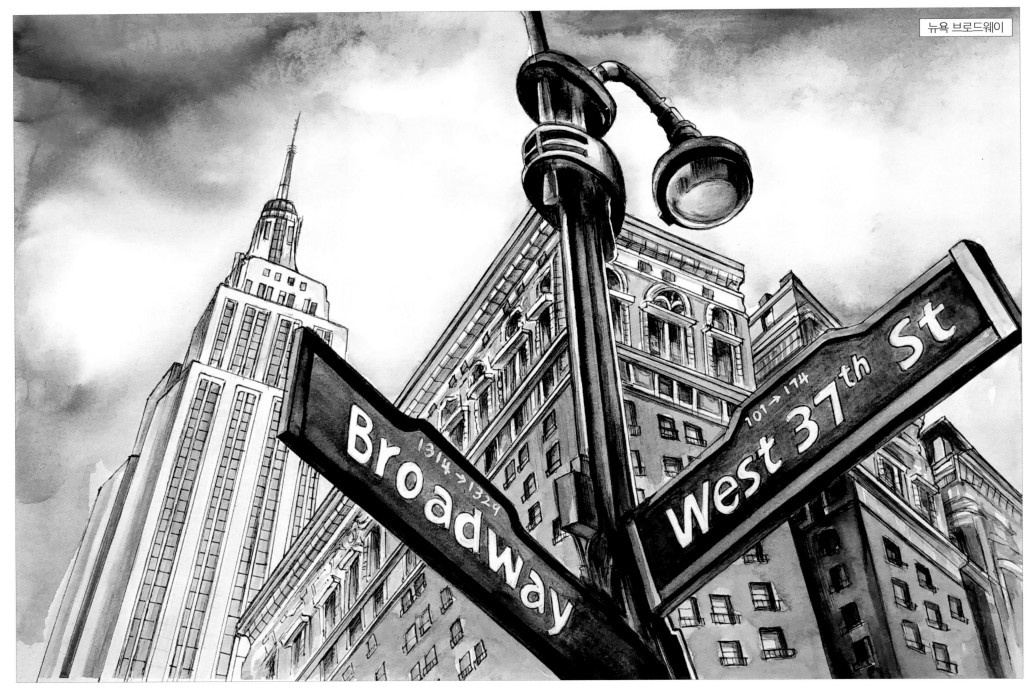

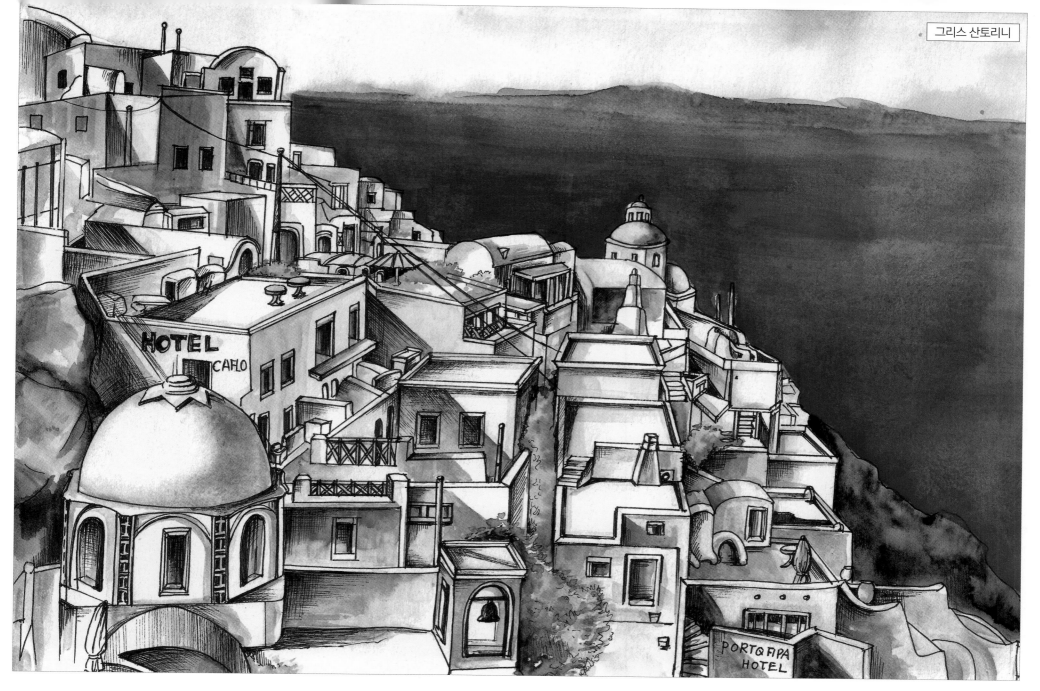

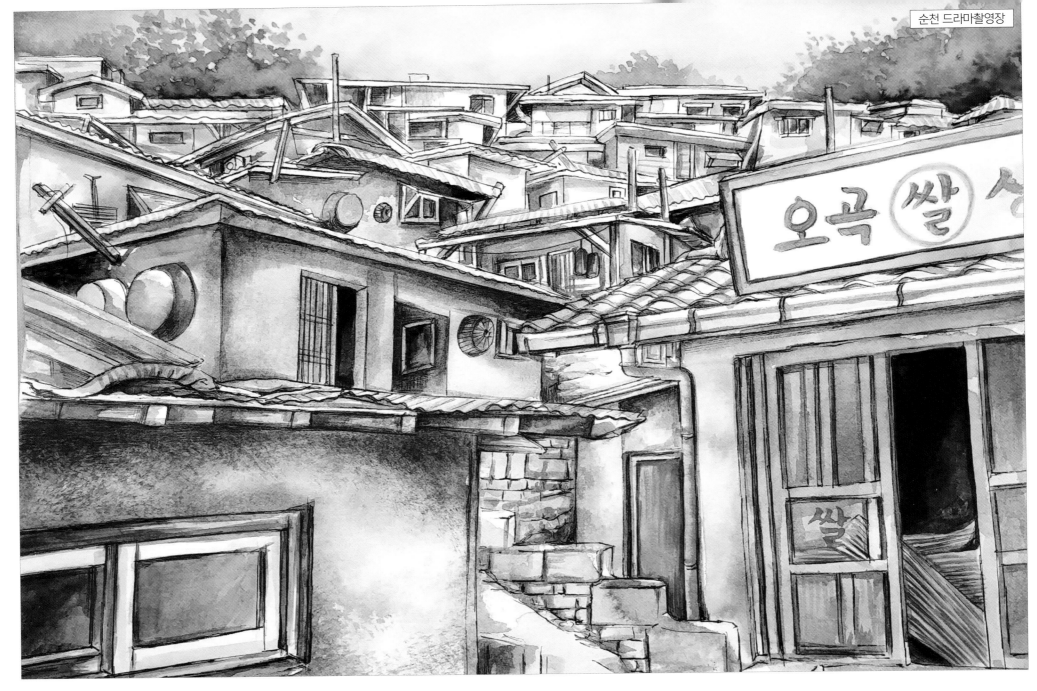

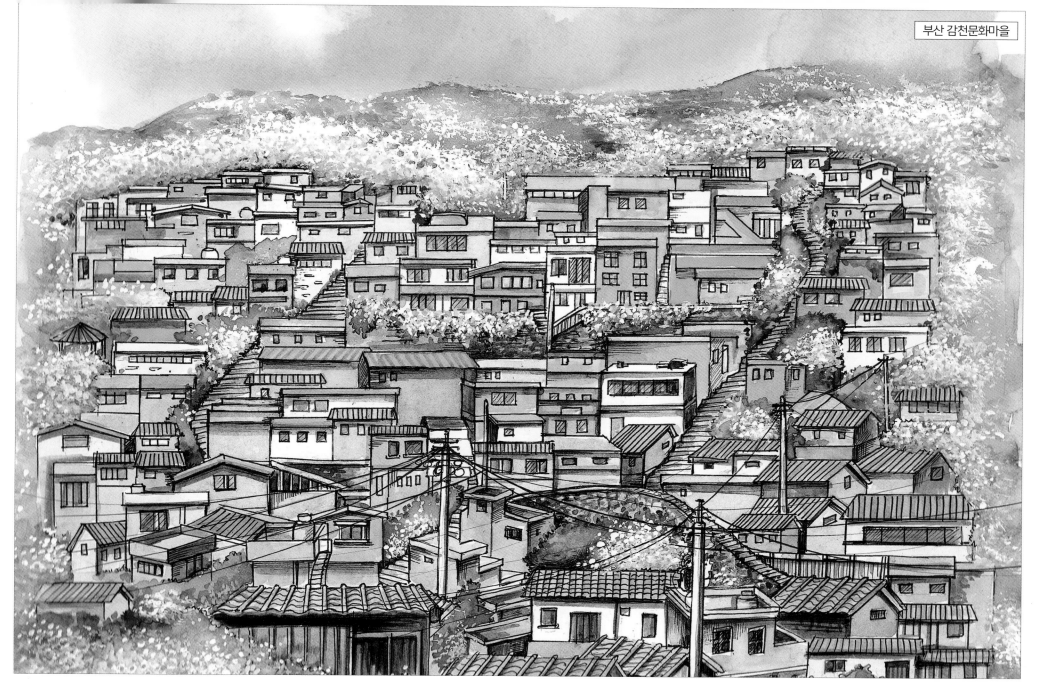

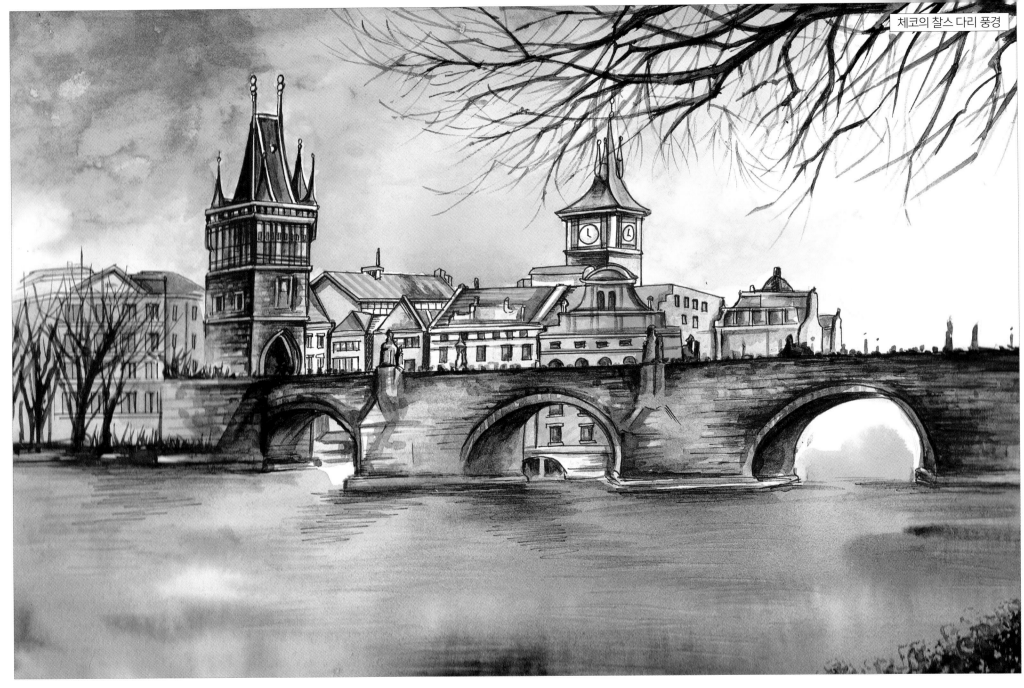

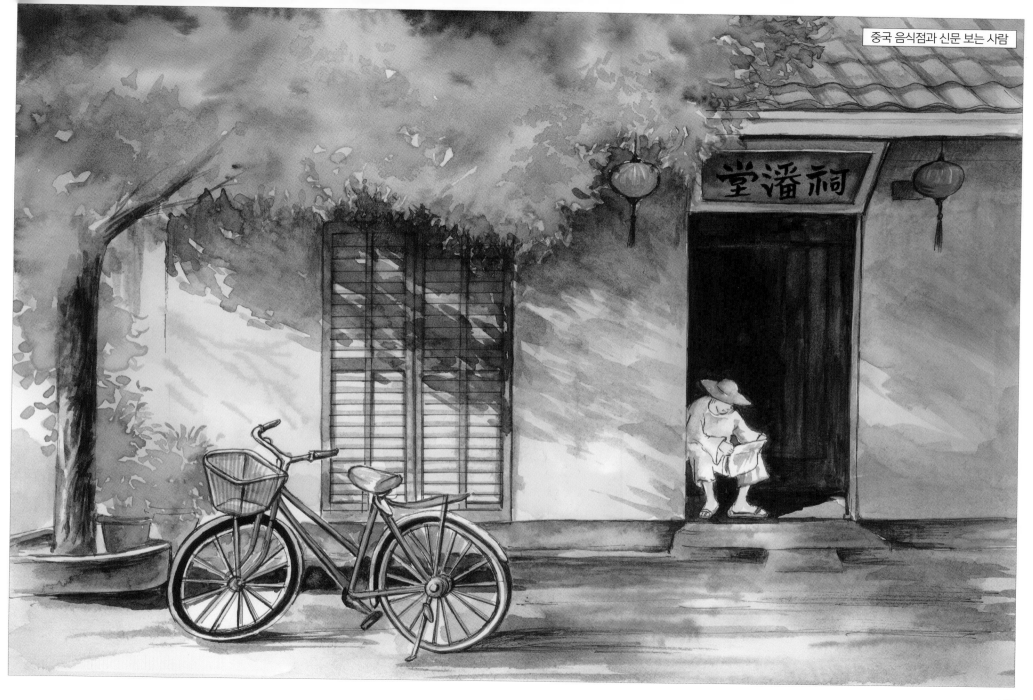

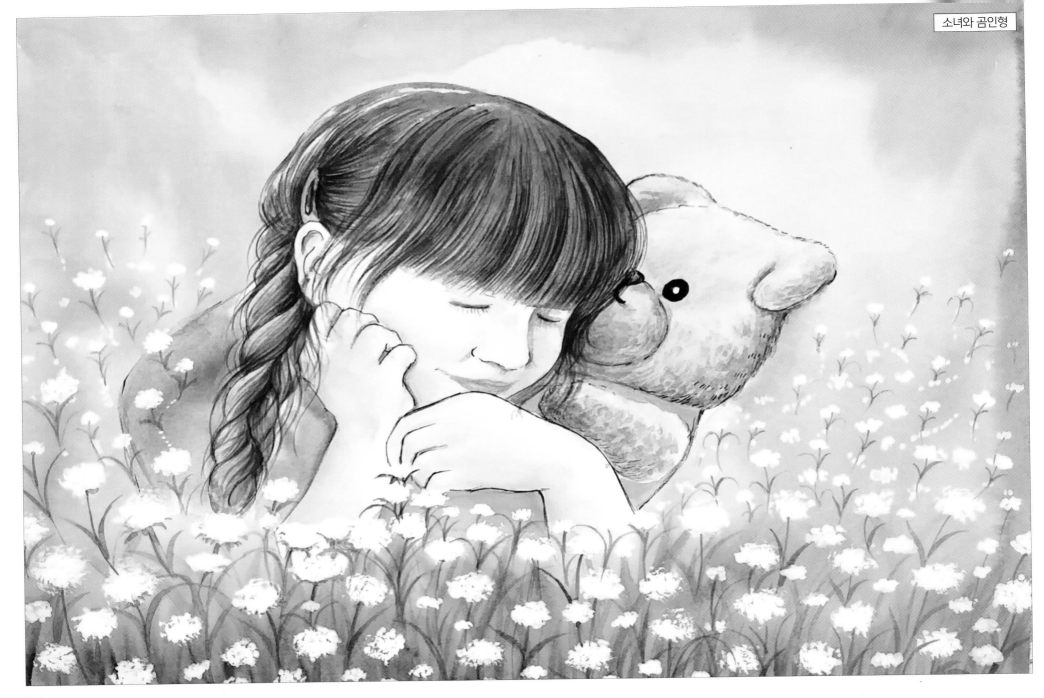

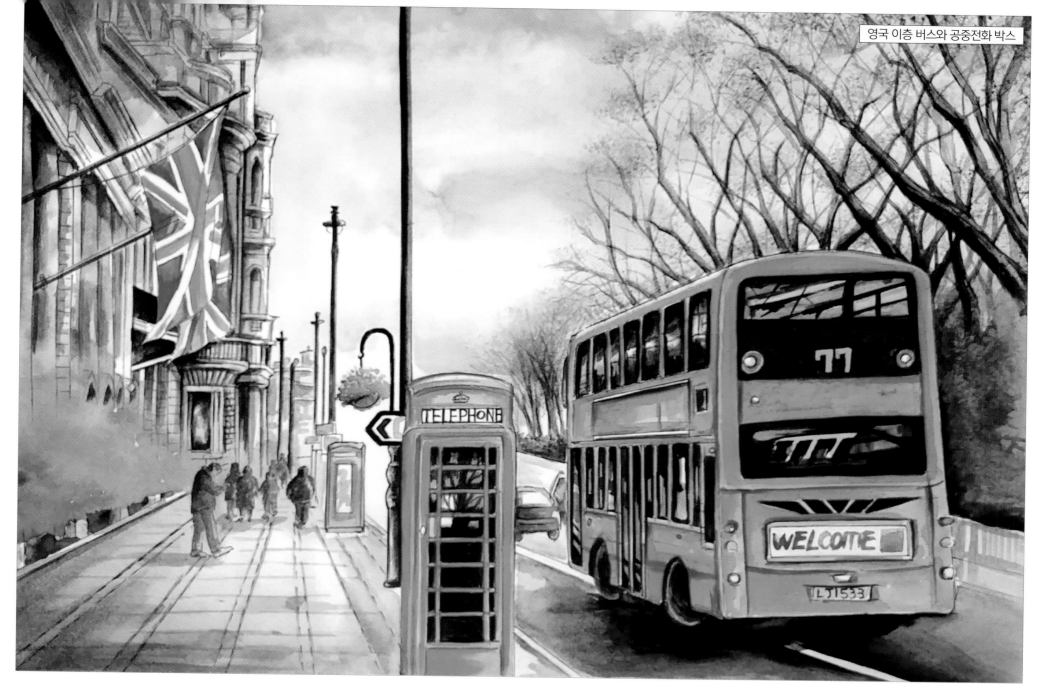

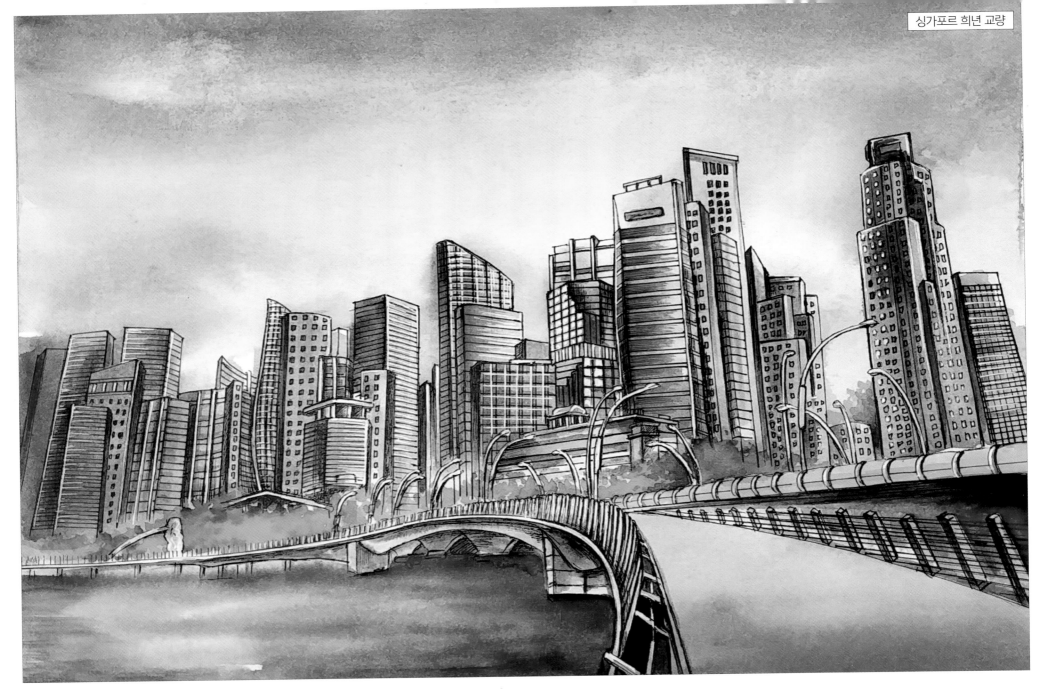

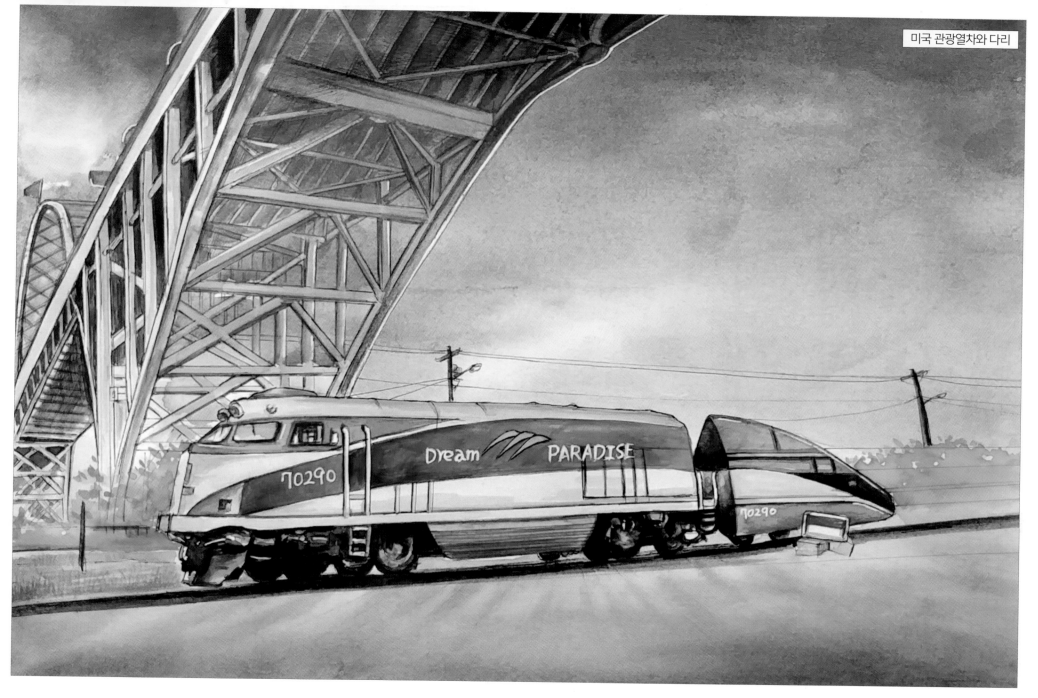

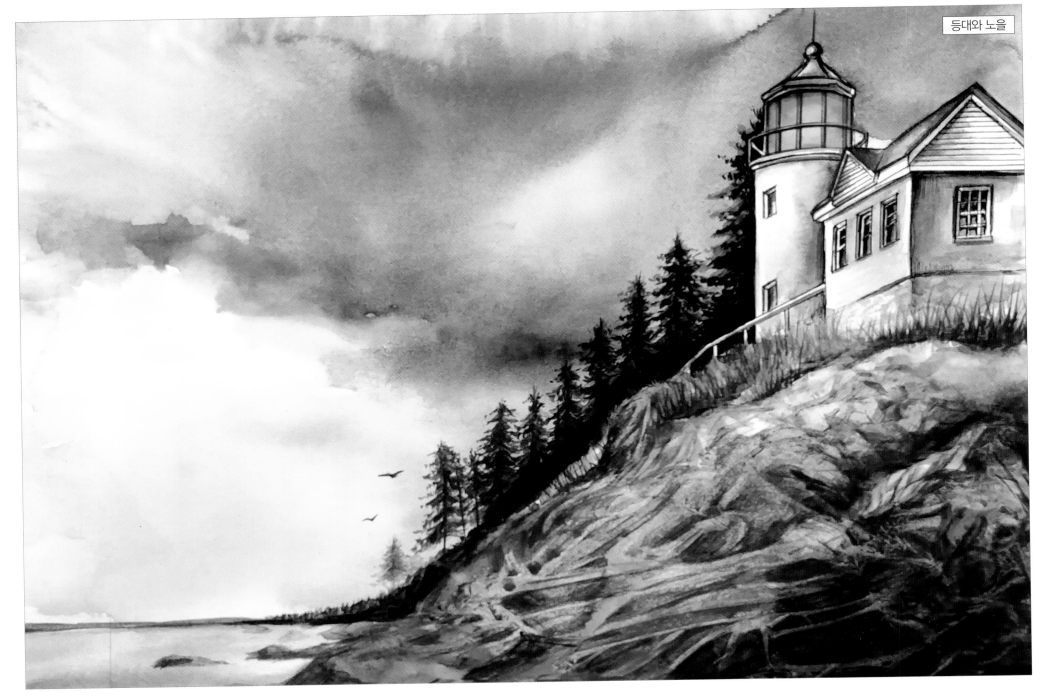